Knowledge House ——— Walnut Tree

Knowledge House　Walnut Tree

中華文化輕鬆讀02

展現悠久歷史
探尋中華文化

白巍 戴和冰 主編

朱怡芳 著

神與物遊

中國傳統工藝

在日常生活中雕刻美的理想

總　序

　　時下介紹傳統文化的書籍實在很多，大約都是希望通過自己的妙筆讓下一代知道過去，了解傳統；希望啓發人們在紛繁的現代生活中尋找智慧，安頓心靈。學者們能放下身段，走到文化普及的行列裏，是件好事。《中華文化基本叢書》書系的作者正是這樣一批學養有素的專家。他們整理體現中華民族文化精髓諸多方面，取材適切，去除文字的艱澀，深入淺出，使之通俗易懂；打破了以往寫史、寫教科書的方式，從中國漢字、戲曲、音樂、繪畫、園林、建築、曲藝、醫藥、傳統工藝、武術、服飾、節氣、神話、玉器、青銅器、書法、文學、科技等內容龐雜、博大精美、有深厚底蘊的中國傳統文化中擷取一個個閃閃的光點，關照承繼關係，尤其注重其在現實生活中的生命性，娓娓道來。一張張承載著歷史的精美圖片與流暢的文字相呼應，直觀、具體、形象，把僵硬久遠的過去拉到我們眼前。本書系可說是老少皆宜，每位讀者從中都會有所收穫。閱讀本是件美事，讀而能靜，靜而能思，思而能智，賞心悅目，何樂不爲？

　　文化是一個民族的血脈和靈魂，是人民的精神家園。文化是一個民族得以不斷創新、永續發展的動力。在人類發展的歷史中，中華民族的文明是唯一一個連續五千餘年而從未中斷的古老文明。在漫長的歷史進程中，中華民族勤勞善良，不屈不撓，勇於探索；崇尚自然，感受自然，認識自

然，與自然和諧相處；在平凡的生活中，積極進取，樂觀向上，善待生命；樂於包容，不排斥外來文化，善於吸收、借鑒、改造，使其與本民族文化相融合，兼容並蓄。她的智慧，她的創造力，是世界文明進步史的一部分。在今天，她更以前所未有的新面貌，充滿朝氣、充滿活力地向前邁進，追求和平，追求幸福，勇擔責任，充滿愛心，顯現出中華民族一直以來的達觀、平和、愛人、愛天地萬物的優秀傳統。

　　什麼是傳統？傳統就是活著的文化。中國的傳統文化在數千年的歷史中產生、演變，發展到今天，現代人理應薪火相傳，不斷注入新的生命力，將其延續下去。在實踐中前行，在前行中創造歷史。厚德載物，自強不息。是為序。

湯一介

序

時空中的文脈

　　傳統工藝，是指那些百年以上、歷史悠久、世代相傳、有完整流程的手工技藝。其物質形態是由天然原材料製作而成、有鮮明民族風格和地方特色、豐富多彩的工藝品。

　　中國是一個有著悠久工藝傳統的國家。最初的造物開啓了中國工藝文明的時間轉盤，從遠古純樸的打製、鑽磨、切削石器，到後來的各種精湛的鬼斧神工，工藝儼然成爲實現人們衣、食、住、行、用的必需手段，滿足著人們物質與精神的雙重需求，創造著人類的造物奇蹟。

　　而傳統工藝恰恰是以時間爲文脈，在空間中承續不同地方文化背景下的工藝傳統。所謂「工藝傳統」也就是「手工藝」的傳統。在現代機械化大生產造勢之前，人類的造物活動以手工勞作爲主要方式，也因此，工藝製品和工藝活動中充滿了個性和人性。人們生存、生產、生活之中，必需的工具、豐饒的產品、多彩的趣味，統統借由手藝達成。傳統工藝宛若一棵生命之樹，它的根脈深扎於生活，汲取營養，一如現今我們生活裏那些依然存在或即將消亡的民間工藝；而它的枝幹向上攀長，枝繁葉茂，果實纍纍，又如那些我們讚歎唏噓的奢華特藝。

從遠古的石器、玉器、陶器中我們可以管窺到神祕而又繁榮的中國史前工藝文明，而後，自夏始，至民國，二十多個朝代更迭，中國的物質文化史幾乎就是一部傳統工藝文化史。在歷史進程中，人們對自然事物的認知與利用，對技術工具的改造與發明，思想觀念的生成與變化，促使各朝各代形成風格明朗、獨樹一幟的工藝和傳統。商周的青銅器、漢代的玉器和漆器、魏晉南北朝的石窟造像、唐代絲綢與金銀首飾、宋代陶瓷、明清家具，等等，無論是器用之物，還是裝飾之物，又或是玩賞之物，都成爲某個朝代具有代表性的工藝標誌。當然，傳統是內在實質性的，有著或承或變的連續性，每個朝代或多或少會承傳前代的工藝傳統，但也因社會變遷而形成當朝當代人文背景下的傳統工藝。當我們端詳博物館裏一件件默默散發著歷史文明氣息的工藝物品時，自豪感、崇敬感油然而生，那是歷代先輩創造力的座標，更是永恆文化的美妙旅程。

工藝在不同的空間中生發，並形成一定的地方性特色和傳統。地方文化具有空間性、經驗性和歷史繼承性，傳統工藝與地方文化共生，它是地方文化的重要內容，地方文化也對傳統工藝產生實質性的影響。仰韶文化中繪有動植物紋飾的手工泥製紅陶和小口尖底瓶、深腹甕、缽、碗等，反映出人類定居一地後形成的發達農耕文化。往往是同一地方有「攻木之工、攻金之工、攻皮之工、設色之工、刮摩之工、摶埴之工」的手工藝分工，不同地方還有「鄭之刀，宋之斤，魯之削，吳越之劍」、「蜀錦」、「越布」、「齊陶之縑」的專精手工行業。即使相似的傳統工藝，因地域差異，也存在多元的取向，比如藤編家具、木雕家具、鑲嵌工藝家具，它們的材料、形制、工藝、使用方式各有特點，是在不同地方文化背景下誕生的工藝家具類型。

當然，傳統工藝的地方性特點也是相對而言的。一般來說，手工業者聚族而居，正所謂「百工居肆，以成其事」（《論語 · 子張》），這是因

爲在中國傳統社會時期，工藝主要以家庭手工業形式傳承，其生產生活的活動鑲嵌在以家庭爲小單元，以當地村、鄉爲大單元的社會網路中，工匠藝業因地域及社會結構關係而各有專精。但是，木匠、泥瓦匠、石匠、陶匠、鐵匠等手工業者，在奔走謀生乃至文化的碰撞與交流中，也將代表當地文化的技藝傳播到遷徙地，比如春秋時期巧匠眾多、手工業相當發達的魯國，曾將手工業者當作以求和平的賄賂品派往楚國，這樣的做法一定程度上影響了異地的工藝，並使傳出、傳入兩地日漸形成某些共通的技藝或共性的元素，譬如清代江南琢玉名家被召入宮廷治玉後，「京派」玉器中時而也融合有「海派」、「揚派」的靈秀、文儒。

回望歷史，傳統工藝在廣袤的中華大地上已歷經近萬年的風雨洗禮和蛻變。當代科學技術仍在飛速地發展，文化從表象上呈現出全球化的趨勢，然而，科學、技術可以無國界，文化卻有極強的地域性、民族性、多樣性，人需要借由文化來尋求自我的歸屬感。在技術產品氾濫的今天，人們對技術、技藝的人文價值應予以反思，要找到歸屬感和自豪感，怎麼也離不開那些承載了歷史記憶和民族精神的傳統工藝及其物質形態。

隨著工業化經濟的發展與社會文化的變遷，中國傳統工藝的存在面貌也是多元、立體的：以經濟背景爲依託，傳統工藝的傳承，既有非正式的靈活機制又有正式的產業化發展方式；以文化保護事業爲前提，政府部門不但採取了資料性、扶持性的保護手段，還有鼓勵生產性的保護方式；在地方文化產業化的趨同情勢下，一些偏遠及少數民族地方，仍然保留著生產自覺的原生態工藝文化，偶爾也顯現出一些創意型保護與發展的模式；而且，由於歷史遺因，原來爲出口外銷所做的精良傳統工藝品近年也逐漸回歸國內市場，而一些傳統的內銷工藝企業在現代運營理念下又不斷走向國際市場，將中國傳統工藝文化推而廣之。

當然，今日中國之傳統工藝，仍舊普遍存在著令人擔憂的問題，比如

後繼人才缺乏、技藝面臨失傳，缺乏有效的知識產權保護機制，加工製造業企業賦稅重，行業與品種發展不平衡，從業者中「文化人」少、產品難於創新，等等，這些現象值得我們關注，更值得研究和解決。可以說，中國的傳統工藝在現代社會發展的各種衝擊下幾經起伏，正待人們重新認識並煥發新的生機。

傳統工藝本身是有生命的，它像生物一樣具有多樣性，它的存在與發展有些並非人力可為，而人力又確實可以推波助瀾，對其產生影響。我們應當視其為生態系統中的生物，正視這個小系統與社會文化乃至人類發展的大系統中各種不平衡的現狀，以及消亡、發展、新生的必然，認識其生存的百態。著眼當前，傳統工藝的保護與發展，既需要國家政策層面的扶持、指導，更需要人們意識的自覺。但無論是何種措施途徑，都不應破壞它的自然的、人文的生態系統。

工藝的傳統在承續、在變化，只有合理合道，相適相宜，才能成天地之大美，才能達天地人和之化境。

目　錄

神與物遊

中國傳統工藝

①

工藝的眞善美

▌扎根於生產生活

　　有用途，是工藝的初衷，也是根本。如今我們從博物館看到的石刀、石鐮（圖 1-1）、石鏃、魚網等生計工具，紡輪、骨針等生產工具，陶壺、瓶、罐、盆及青銅鼎、鬲、觚、樽等手工製成的實用器具，都與當時人們的生產生活息息相關（圖 1-2）（圖 1-3）（圖 1-4）。

圖 1-1　石鐮，裴李崗文化遺址出土，河南新鄭博物館藏（磊鳴／攝）

裴李崗文化是新石器時代早期文化，距今約 7950年，是仰韶文化的前身。此時農業處於起步階段，農具主要是石製的磨盤、磨棒、鏟與鐮。其中鐮較為精緻，刃部有細密的鋸齒，柄較寬而且上翹，易於持握。

圖1-2　白陶鬲，新石器
時代龍山文化，河南博物
院藏

夏代的陶鼎後被商代的陶
鬲所取代，從設計實用和
合理性方面來看，同樣是
炊具，陶鬲的三足為袋
狀，既有利於擴大器體容
量，也能最大限度地增加
容器底部的受熱面積，由
此縮短加工熟食的時間。
所以鬲的造型設計在受
熱、傳熱、加熱能效方面
更加科學合理。

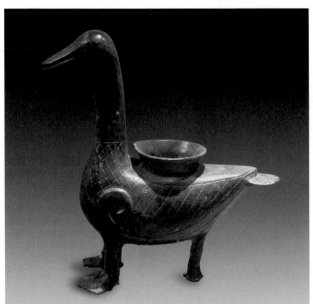

圖1-3　西周青銅鴨樽，
中國國家博物館藏（王
瓊／攝）

這件青銅酒樽樽口設計在
鴨的背部，鴨身下部前有
雙足，後腹另出一足，三
足共同支撐樽身。商周時
期的青銅酒樽常常為象生
形，比如象、犀、虎、牛、
羊、鳳等。在保證了實用
功能的同時還具備了獨特
的審美情趣。

圖1-4　商代夔鋬象牙杯，
河南安陽殷墟婦好墓出土
（聶鳴／攝）

象牙雕夔鋬杯用整支象牙
的根部製成，整體取夔
形，頭向上，寬尾下垂，
杯身刻有饕餮紋，並用綠
松石鑲嵌眉、眼、鼻等處，
紋飾多樣。與樸實無華的
實用器物相比，象牙杯不
僅以稀有的象牙為材質，
還處處採用鑲嵌寶石等工
藝，極盡奢華。

　　仰韶文化時期，人們採剝野麻纖維，利用陶紡輪、石紡輪撚成紡線，
再用刀杼和骨梭織成麻布，然後用磨製精緻的骨針縫製簡單的服飾。現代
紡紗工藝基本保持了史前先民使用紡輪的傳統，而扁平或中空形制的梭子
和刀杼則在一定程度上方便了經緯織造。史前的這些工藝、工具不但提高
了紡織生產的效率，更是奠定了幾千年裏萬變不離其宗的紡織原理。

　　《漢書・貨殖列傳》有「各安其居而樂其業，甘其食而美其服」，除了

圖 1-5　麵花《中國龍》，陝西咸陽（謝甲午／攝）

在中國北方以麵食爲主的廣大區域，歷來有製作麵花的習俗，雖各地稱謂不同，其實都是用麵捏製成的民間藝術品。麵花起源於民間祭祀活動中用麵塑動物代替宰殺牛羊等動物的習俗，如今有些農村的百姓在紅白喜事時依舊會用麵花作爲賀禮或奠禮。麵花保存了一些傳統風俗文化，對研究民俗學和人文學很有價值。

生產，傳統工藝還滲透在人們的日常生活當中。

自古以來，民以食爲天，吃飽是大事，吃好是福氣。中國百姓在「吃」方面很有創意，不單有各種材質、造型的飲食器具，而且還巧用雕塑和壓印等工藝原理來加工食物。糕點月餅雖然是食品，但經過巧匠雕琢的模子加工後也能成爲藝術品。宋代時美食糕點造型就有很多，比如「金銀炙焦牡丹餅、雜色煎花饅頭、棗箍荷葉餅、芙蓉餅、菊花餅、月餅、子母龜、子母仙桃」（《夢粱錄》），等等。用模子磕出來各種形狀的糕點，或烤或蒸，做成佛手、菊花、荷花、鴛鴦、龍鳳（圖 1-5）等形狀的美食，形眞意切，吃起來也能讓人心情愉悅。

安居之後而有樂業，百姓嚮往安定愉快乃至更高品質的生活，也都反

6

映在中國傳統建築的雕樑畫棟、花板門窗、牛腿雀替等住宅裝飾文化中。徽州磚雕（圖 1-6）就是這樣一種民間的室外裝飾。它不單單是一種傳統工藝技術，在生活中還成了富戶人家彼此之間一度炫耀攀比的「寶」，成了眾多工匠之間才能工巧的比武擂台。富家人出資召集匠人與別家鬥「藝」，匠師班經常採用「對做」或「默做」的方式，在規定時間內，每班各做一個或半個門樓的磚雕，然後裝嵌在建築上，由行家統一品評，勝出者便可獲得豐厚的獎勵。

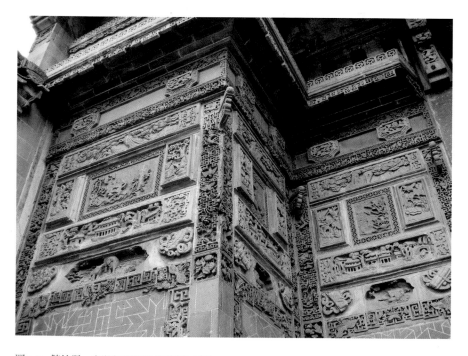

圖 1-6　牌坊群，安徽歙縣棠樾（劉建華／攝）

歙縣是歷史文化名城，素有「牌坊之鄉」的美稱，明清時期建造的石坊遍及全縣各地。此牌坊上的磚雕所採用的雕刻技法豐富，不但有深層立體的鏤空雕刻，還有畫面裝飾感的淺浮雕、浮雕，更有接近圓雕效果的剔地透雕，足見當時工匠雕刻技藝之精。

室內的桌、椅、床榻、箱、櫃、屏風、博古架，構建出人們起居生活的立體空間，既是物理、生理的空間，更是心理、社會性的空間。以床為例，俗話說「人生在世，半生在床」，難怪古人會不惜工本地雕作、裝飾自己的床榻。從選材、設計到製作完成，所耗數載工夫的比比皆是。其中精美奢華的「千工床」(圖1-7) 更是與其名一樣，耗竭千日工時，約三年多的時間才得以完成。傳統床榻的形制式樣、工藝的精美程度，既能展露不同的功用，還能標示出主人的身分地位。無論是精巧簡質的，還是富麗堂皇的，都多多少少地有雕、畫、嵌工藝融入其中。其上裝飾的題材多是人物故事，福祿壽喜、吉祥安康寓意的圖案等。一張複雜考究的大家閨秀的千工床，會在床前設計一兩間類似閣的房間，除了精雕細鏤還會漆朱漆、貼金箔，以符合千金小姐的身分氣質。由於工藝複雜，富貴人家往往在女兒很小的時候就為她打造閨床。

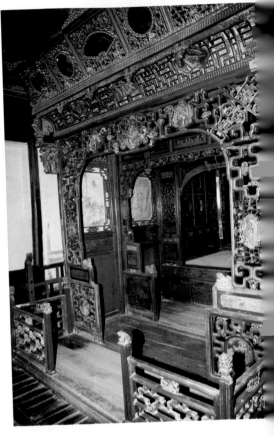

圖1-7　清代拔步千工床，浙江烏鎮江南百床館（靖艾屏／攝）

拔步千工床又叫八步床，其獨特之處是在架子床外增加了一間「小木屋」，所謂「拔步」，是指床外的那塊踏板；所謂「千工」，就是說需一名工匠花費3年時間，即1000個工作時日。此床用料為黃楊木，長2.17公尺，深3.66公尺，高2.92公尺，前後共有3疊。其中櫃、廊、座等設置應有盡有，被譽為「江南百床館鎮館之寶床」。

而為人生大事所做的婚床，閣內還有床頭櫃、燈架、首飾儲盒乃至馬桶等裝設，梳妝、打扮、讀書、解憂都可不出床閣而完成。

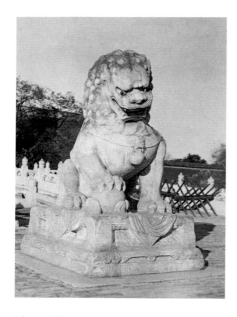

圖1-8　漢白玉石獅，北京天安門金水橋前(左)，
1917年—1919年

金水橋南北端各一對石獅，兩相呼應，左雄右雌。此石獅形態豐滿、筋肉健壯、前額寬闊、鬃毛捲曲、瞠目闊嘴，石獅身披環珞彩帶和鈴鐺。高超的雕刻技藝，使原本兇悍的野獸形象轉變成為中華民族所喜愛的既勇猛又和善的祥瑞之獸。

中國傳統工藝在安居文化上的另一個體現就是石獅。中國古人擅以石獅鎮宅，而獅子這一雕刻題材，雖然是伴隨佛教傳入的，但其形象、功用卻不斷地被中國化、世俗化，成了百姓心目中親和的瑞獸。世界上不同國家有不同特色的石雕獅子，西方國家的石獅多是骨瘦精明型，雖然它的冷峻威嚴也能反映尊位與權力，但有時卻流露出一種理性、孤獨之感。與之相較，中國的石獅子儘管經歷了漢唐強悍威猛、宋元精瘦有力、明清敦厚溫順的變化，但它在氣質上是祥瑞與親和的，被賦予了鎮宅、佑財、祈平安的作用(圖1-8)，因此民間一直流傳有「摸摸石獅頭，一生不用愁；摸摸石獅背，好活一輩輩；摸摸石獅嘴，夫妻不吵嘴；摸摸石獅腚，永遠不生病；從頭摸到尾，財源廣進如流水」的說法。看門的石獅通常成對出現，左雄右雌，左邊的雄獅前爪下雕有繡球，象徵一統寰宇的權力；而右邊的雌獅前爪下雕有幼獅，象徵子孫繁衍，這也符合中國傳統的陰陽哲學觀。

一門手藝對於手藝人來說就是養家餬口的本錢，有些手藝人，如補鍋匠、磨刀匠經常走街串巷謀生意，還有一些手藝活兒作為副業，可以足不出戶就能完成，如民間剪紙、刺繡。從事這類工藝的大多是女性，既能怡情也可貼補家用。都說剪紙工藝易學難精，通常只要有紙、有剪刀，隨時

圖1-9 《餵豬》，剪紙，王桂英創作（馬凱臻／攝）

國家級非物質文化遺產徐州剪紙傳承人王桂英用樸拙的民間剪紙，剪出了生活的影像。《餵豬》就生動記錄了在同一個空間中不同對象一連串的動作：老奶奶倒食、攪拌，旁人提桶、抱孩子觀看，豬吃食時甩尾、晃腦……一幅美好的鄉村生活場景呈現在人們面前。

隨地一雙手三下五除二就能生出自然和生活的萬象（圖1-9）。陽紋剪紙線線相連，陰紋剪紙線線相斷，追求的都是線條勾勒的美感，或稚拙，或純樸，或文秀（圖1-10）。這些花樣百出的剪紙還可以作為設計圖樣，用在印染、刺繡上，是一些工藝中必不可少的一道基本工序。

一直以來，傳統工藝都是在人們生活中發生的、需要人直接參與的造物活動，是以手藝和人性為特徵的文化。正如工藝名家所說：「美不能只局限於欣賞，必須深深地扎根於生活之中，只有把美與生活統一起來的器物才是工藝品。如果工藝的文化不繁榮，所有的文化便失去了基礎，因為文化首先必須是生活文化。」

圖1-10 《戲曲人物》，河北蔚縣剪紙，首屆中國非物質文化遺產博覽會（俄國慶／攝）

蔚縣剪紙已有200多年的歷史，風格獨特，尤善窗花。這種剪紙以「刻」為主，有「三分剪七分染」的特點，原料為薄宣紙，雕刀小巧銳利，成形後再點染明快絢麗的色彩。蔚縣剪紙所運用的剪、刻刀法準確、流暢，尤其是人物剪紙中的「拉鬍鬚」技藝毫毛勻細，深受群眾喜愛。

▌與科技逐漸分野

不但在中國，就是西方文藝復興時期及以前，「技藝」都是一個複合概念，最初，在缺乏真正的科學理論作指導時，工藝技藝未曾從基於實踐經驗的哲學中分離出來。至十七世紀，自然科學萌發，工藝技藝所包含的美學概念與其分離；到十八世紀，工藝與純藝術、技術與藝術的分離在西方世界越來越明顯，工藝、技術、科學、藝術則代表了不同的學科概念和發展方式。然而，中國卻未出席這次革命性的分野 (圖 1-11)。

圖 1-11　《漕舫圖》，明代宋應星《天工開物》

中國自秦代開始就有漕船的製造，數千年來它作為一種平底淺艙式的運輸船舶，吃水不深、裝載量大、航運快捷。明代以前，中國的航海技術曾一度領先於世界其他國家。造船工藝與航海技術的發展，推動了中國航海業的迅速發展，促使中國的航海技術達到歷史巔峰狀態。

11

　　儘管傳統中國並未同步世界的節奏去接受西方科學精神的洗禮，但是早在春秋戰國時期，以墨子等手工業者爲代表的墨家就已經基於工藝實踐總結出寶貴的邏輯學、物理學、數學等知識，走在了當時科技研究的前列，如《墨經》所論的「鑒中成像」原理就要比古希臘歐幾里得的光學理論早百餘年。

　　「仰則觀象於天，俯則觀法於地，近取諸身，遠取諸物」(《易‧繫辭下》)，人們最先憑藉形象和自身肢體來度量身邊事物，到後來專門製成各種科學容器、尺規，用來度量周圍事物的大小、輕重、長短、多少，如辨別方位的「司南」、計時的「漏壺」(圖 1-12)和「日晷」(圖 1-13)以及一些度量衡，此類製作力求工藝的精細，以確保其所得數據的準確性。

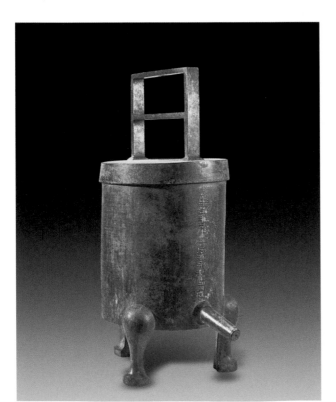

圖 1-12　漢代漏壺

漏壺通高 47.8 公分。整體爲圓筒形，足部採取樽蹄式，頂部的蓋上是雙層提梁。在蓋和梁的中央有對應的 3 個長方孔，可以安插沉箭，接近底部斜出圓形的流管，管上銘刻有「千章銅漏一重卅二斤河平二年四月造」。

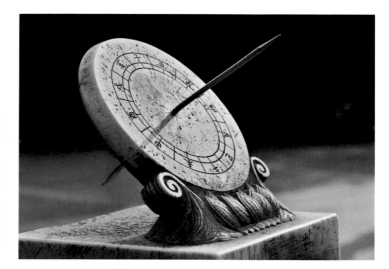

圖 1-13　日晷，北京清華
大學大禮堂前(tictoc912
／攝)

此日晷是 1920（庚申）級
同學畢業時獻給母校的紀
念物，含有一寸光陰一寸
金的惜陰之意。日晷仍採
用古代時辰計時，每個時
辰用子丑寅卯等 12 地支
標記，1 個時辰爲 2 個小
時，一日爲 12 個時辰。

　　另外，中國的古代醫學中，除用文字記載相關知識外，也大量採用繪、
塑等工藝手段，使藥物名類、藥性藥理、經絡穴位及各類方術得以宣教、
流傳。「胎兒之所以發育成熟，是因爲母親通過臍帶給胎兒供給養分」，這
種認識早在八世紀玉妥・雲登貢布編著的藏族醫學文獻《四部醫典》中就
已出現。《四部醫典》系列掛圖採用了繪畫唐卡工藝，細工描摹出人從胚胎
演變而來的過程（圖 1-14）：胚胎發育要經歷「魚期、龜期、豬期」三個階段，
而在孕育胎兒時期，母親就像水塘，胎兒就像莊稼，臍帶則像水渠，水塘
通過水渠來養潤莊稼，使之發育成長。這些樸素的認知裏含有較高的科學
價值。

　　不僅如此，國內外學者還先後提出中國先秦思想中的「道」本質上就有
對科學規律的認識。古代的車輪製造因循「察車之道」，反映了「察車」必
從車輪與地面的關係著手的科學思想：輪子與地面是圓周與切面的關係，
當切點至微至小時，輪子與地面的摩擦才最小，而摩擦力小，輪子運轉時
的速度就快，消耗人力、畜力就小，符合這種原理的車才是好車（圖 1-15）。

13

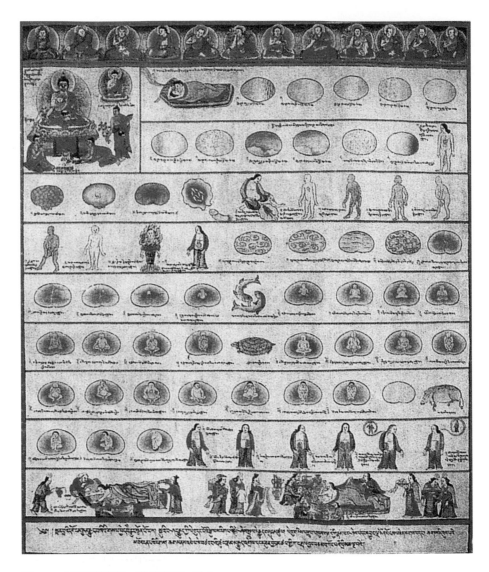

圖 1-14　胚胎演變過程，《四部醫典》（佚名）

十七世紀，由第巴・桑結嘉措主持繪製的《四部
醫典》教學唐卡上生動展示了胚胎的演變過程：
在胚胎發育初期，胎形長條，猶如魚；待胎兒
四肢、頭部出現時，胎形如龜；當四肢、頭部
長大，形體器官凸顯時，從母體中吸收雜食，
形似豬。

14

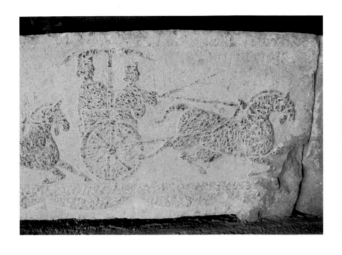

圖 1-15 《喪葬出行圖》局部，東漢畫像石，徐州博物館藏（朱怡芳／攝）

此圖出自反映漢代南陽送葬習俗的《喪葬出行圖》，為送葬隊伍中 6 輛軺車中的一輛。從出行的軺車中，我們可以清楚地看到符合古人「察車之道」的標準車輪形制。

選材時道理也相同：「凡斬轂之道，必矩其陰陽。陽也者，積理而堅；陰也者，疏理而柔。是故以火養其陰，而齊諸其陽，則轂雖敝，不藃。」（《考工記》）工匠選用的木材一般會刻有記號，這些記號表明樹木朝陽或背陰的一面。因為古人認為朝陽的部分木材縝密堅硬，而背陰的部分卻稀疏柔軟，作出標記便於合理使用。為了防止輪轂變形乾縮，在製作輪轂之前，還必須火烤背陰的木材，使之與朝陽的木材達到相當的硬度。

此外，行車的車輪應當耐用、堅實、平穩、快速，除了科學的製作方法外（圖 1-16），中國古代工匠還採取了一些科學的檢測手段。例如用火煣製車輪的外緣「牙（輞）」時，如果做到外側不因拉彎而斷裂、內側不因烤焦而折斷、旁側不因質壞而臃腫，就能合乎其理地製出好的車輪。車輪的圓度是否規正可由圓規來測得，車輪的牙輻是否成直角可由曲尺來衡量，車輻是否在一條直線上可用懸繩來測得，車輪是否平穩可將兩個車輪同時置於水中，由沉水的深淺水準測得，兩轂中空大小是否相同可由倒入黍米的容量測得，而車輪的重量是否相等則可由秤測得。

儘管科學技術不等同於工藝，但卻與工藝互為影響，合則助益，不合

15

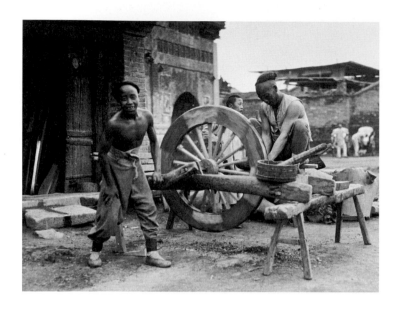

圖 1-16　北京製作車輪的
匠 人，1917 年 —1919 年
（Sidney Gamble ／攝）

車輪是人類在搬運東西的
勞動實踐中逐漸地發明
的，並被視作人類最古
老、最重要的發明。大約
在西元前 3000 年，中亞
地區就已經使用帶輪的
車。車輪一般都是用木頭
做的，然後在最外面箍上
一層鑄鐵，輪子的表面會
用鐵圈跟鉚釘鉚好。此圖
展現的就是車輪製作時的
這一程序。

則阻礙。當技術成爲創造表現形式的手段時，工藝便會受制於一定時期的
技術水準，甚至會爲某些技術所取代。我們可以發現，新石器時代的很多
玉器到後來都逐漸從實用工具蛻變爲神性之物和權力之物，走向了象徵權
力意志、身分地位的一面。如帝王以蒼璧、黃琮、青圭、赤璋（圖 1-17）、白
琥、玄璜六種玉器禮天地四方；傳國玉璽（圖 1-18）則象徵著天子受命於天、
唯我獨尊、世襲正宗的人間統治權力；在歷代的車服制度中，玉材也獨居
於金銀銅材之上，作爲等級最高的自然材質，爲君王所專享。客觀地說，
正是技術力量的變革，使得更耐用的金屬生產工具取代了原有的玉石工具。
然而這也並非玉石實用功能減弱的唯一原因，通常，只有客觀的技術條件
和主觀的價值選擇兩方面共同作用，才最終促使玉石工具脫離實用，進入
象徵符號的領域。可以說，科學技術不是決定工藝面貌的主要因素，它是
條件和手段。在客觀不斷革新的技術面前，人們可以作出主觀能動的價值

判斷甚至選擇。

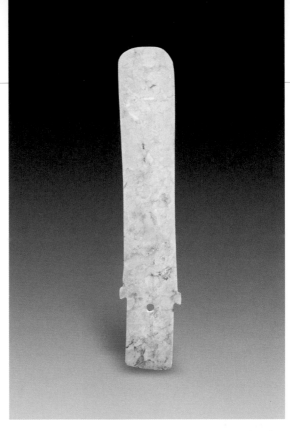

圖 1-17　玉璋，新石器時代，
首都博物館「古代玉器藝術精品
展」（孔蘭平／攝）

按照《周禮》記載，玉璋有六器
之一的用途。新石器時期的玉璋
製作雖然較為簡單，但磨光平
整。此璋顏色淡青，器身兩側刃
部微凹，末端兩邊有牙狀突起，
並有一通孔便於安裝持柄。

圖 1-18　玉璽八徵耄念印

此玉璽為慶賀清代乾隆皇帝 80
大壽時所做的 8 組寶物之一，印
文出自《尚書》中的「念用庶徵」，
本意為通過雨、晴、暖、寒、
風等的氣候變化以判斷年景
和收成。乾隆想借此來向世
人顯現其作為一國之君掛念萬
民的氣度和風範。

　　無可否認，幾千年來，科技發展了，現代技術的進步確實為機械和數控加工帶來很大的發展空間，它們大大地提高了生產效率，加速了工藝品的商品化程度，但一些工藝也在對新技術的依賴中漸漸勢弱，甚至消失（圖 1-19）。

圖 1-19　銀匠打製銀器雕花，雲南鶴慶新華村
（李志雄／攝）

新華民族村的村民不論男女老少都會加工製作
手工藝品，基本上是一家一個小作坊，一家一
個品種，互不重複，產品種類繁多。在一個家
庭作坊內，雖然銀匠的分工不同，但熔、鍛、
雕、鏨、鑲等環節都離不開熟練的手工。手工
製作的銀器週期遠比現代化機械加工的產品週
期長，但技藝附加值卻要高得多。

▌ 與信仰崇拜共生

　　若是將工藝獨立於習俗、觀念和信仰體系之外，就無法充分理解和認識任何一種工藝，特別像製陶、治玉這類發端於史前的工藝。在遙遠的史前時期，有「石之美者」的玉，因其稀有、美麗、堅韌，早早地就從石中分化出來，成為神聖的符號，既是神物也是與神靈溝通的媒介。紅山文化出土的玉器中就有不少事神用的玉神物，如玉豬龍（圖 1-20）、玉勾雲形器（圖 1-21），以及玉巫覡像、玉鱉等。恰似西方的煉鐵、煉金術總與祕密

圖 1-20　玉豬龍，遼寧凌源牛河梁紅山文化遺址積石塚出土

玉豬龍在紅山文化玉器中多有發現。它整體似豬胎，又如豬首龍身狀，且肥首、嘴闊、突吻，眼耳俱大，面部刻有眼圈和皮膚的褶皺，中央有環孔，背部有便於穿繩繫掛或固定的圓孔。許多學者認為玉豬龍不僅僅是一種飾物，還應是一種反映中國早期圖騰文化的神器。

19

圖 1-21　紅山文化玉勾雲形器，遼寧省博物館藏（孔蘭平／攝）

勾雲形器作為紅山文化最具有特色的玉器之一，在當時也是一種巫覡事神的神器。勾雲形器神祕、抽象的形式具有相當的藝術美感。

的部落團體或術士有關那樣，中國遠古時期的治玉技藝和通天地的知識僅為少數集權的巫覡所掌控，它的鮮有和神祕性更加為先民所崇敬，甚至神化。

《山海經》中先民「操干戚以舞」的故事，便是一種與原始玉崇拜有關的事神活動：熊山是眾山的首領，祭祀時要先獻上酒，再獻上豬、牛、羊三牲全備的太牢禮，最後用一塊玉璧來祀神。祭祀諸山山神，如果想禳災，就用持盾斧的「干舞」來驅妖逐邪；如果想祈福，就穿袍戴帽、手持美玉舞蹈來博得神的歡心（圖 1-22）。在這種重要的精神信仰的儀式中，只有工藝精美的器物才能顯示出對神的崇敬。同樣，在良渚文化玉器上出現的神祕的「神徽」形象，其琢磨工藝細緻，毫髮且紋樣趨於一致，可以想像，在原初

圖 1-22　刑天，《山海經·
海外西經》（蔣本）（曾舒
叢／摹）

《山海經》中記載：「刑
天與帝爭神，帝斷其首，
葬之常羊之山，乃以乳爲
目，以臍爲口，操干戚以
舞。」干，盾牌；戚，大斧。
這裡的玉斧已不是生產工
具，而是遠古時期與精神
信仰相關的儀式活動中所
使用的神物。

信仰體系中，先民們相信「神徽」每個細小的部分都可能代表某種力量和特
定的意義，如果忽略了，就會求助無效甚至遭到詛咒。

　　關於治玉，除了早期與自然崇拜有不可分割的聯繫之外，再後來不同
意識形態和社會價值觀的導向對其也產生了直接的影響。最初的自然崇拜
中，並無神與人分立的概念，神與人是一體的，代表性的器型便是通天地
的玉琮（圖 1-23）和玉璧，在古書《山海經》中有多處體現。隨著宗教信仰的
演變，從崇拜神靈到崇拜祖先，人的主體性逐漸顯現出來。在眾神之上出
現了百神之長的「天」，而君王則成爲「天」神在人間的代表，被賦予統治
人間的權力，西周出現的「君權天授」觀念則構建起了以宗法制度爲特點的
信仰體系，此時，象徵天地而奉禮的則是圭和璧。漢代發展了先秦儒家思
想的內涵，將「天人感應」的神祕性、「陰陽五行」的天道與「三綱五常」的
人道融合在一起，深刻影響著中國傳統社會的價值準則，而此時的佩玉講
求儒德，玉璧藝術形式也突破了前代單純的「圓」形結構，出廓璧上出現龍
紋或螭紋，其間夾有文字，豐富了璧的文化內涵。常見的有「長樂」、「延年」、

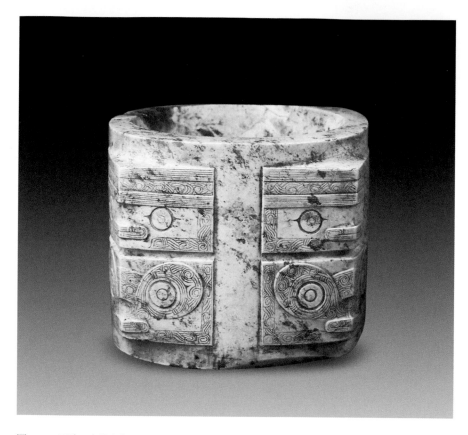

圖 1-23　玉琮，良渚文化

內圓外方，中空，面朝四方的稜面上有細
密的圓圈紋和旋目紋組成的神人結體的紋
飾，此玉琮上的這種獸面紋與良渚文化玉
琮王、玉鉞王、玉冠飾、玉山形器上出現
的「神徽」形象有相似之處，也與巫覡事神
活動有關。

「宜子孫」等字樣，「長樂」是對生活長久富樂的嚮往，「延年」是對身體康吉、
生命延續的願望，「宜子孫」是對子孫繁衍生息的祈願，折射出的都是天道
人道、三綱五常的社會價值觀。

　　　　從石器時代開始，中國文化中就不乏原始宗教的圖騰崇拜或是生殖崇

拜的元素，在早期是石器、陶器，而後民間的泥塑、麵塑尤其充滿這種信仰的色彩。淮陽泥泥狗（圖 1-24），就善以萬物有靈、神獸結體的「九頭馱子鷹」、「貓拉猴」、「猴頭燕」、「蟾蜍」、「人面魚」為主題造型。中國古代楚人就曾視「九頭鳥」為圖騰，至今民間還流傳著諺語「天上九頭鳥，地下湖北佬」。「貓拉猴」和「猴頭燕」則與「伏羲制嫁娶」的部落通婚傳說相關聯，「貓」、「猴」、「燕」各代表不同的部落，通婚使遠古時期的人口數量、人口品質都有所提高，而貓頭猴尾、猴頭燕身的複合造型就是部落之間通婚後圖騰融合的再現。像魚、蛙之類的形象，不但本身就是能夠多產多子、繁衍生息的自然靈物，而且因由泥土捏塑形成，更是與女媧以土造人而使男女交合、生兒育女的古老創世文化相契合。

圖 1-24 「四不像」，泥泥狗，河南淮陽（尤亞輝／攝）

泥泥狗是河南淮陽的一種泥玩具，是原始圖騰文化下產生的一種獨特民間藝術形式，古稱「陵狗」或「靈狗」。它的造型紋飾多是抽象化的生殖符號。「四不像」是一種獸身有首卻無具象面目的泥泥狗，因為它頭臉像馬、角像鹿、頸像駱駝、尾像驢，故稱「四不像」。

在中國少數民族地區，至今還有一些自然崇拜和本土民族信仰的遺存，像彝族、景頗族、哈尼族就各有關於物種起源、人類繁衍的創世和圖騰神話。他們在器物製作中往往會加以本族信仰或極具象徵意味的裝飾。比如生活在西南地區的彝族，就用山林裏易得的竹木製成以木器和漆器為主的餐飲器用，其中以人工造型與自然有機形態巧妙結合的鷹爪杯（圖 1-25），由彝族傳統的紅、黃、黑三色錯綜繪成，分別代表勇敢與熱情、幸福與光明、尊貴與莊重。杯身下部黏結了乾化定型的鷹爪，鷹在彝族文化中是鳥神，擁有力量和智慧，是權力地位的象徵。

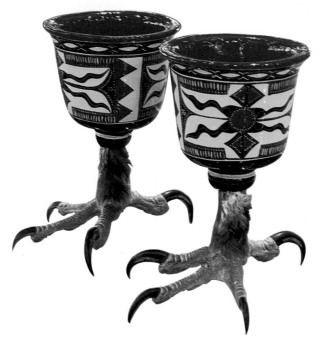

圖 1-25　彝族漆器鷹爪杯，四川西昌（程惠敏／攝）

鷹爪杯彝語亦稱「久西折蕊」，是彝族傳統的漆酒具。杯身呈半橢圓形，一般採用木胎或皮胎，然後施彩；酒杯足部爲乾製髹漆的鷹爪，保持著鷹爪的原狀。在古代，彝族視鷹爪酒杯爲族內至高權力的象徵，只有黑彝才使用。

　　在中國的藏傳佛教中至今仍然承傳著一種由僧人專職的宗教工藝，叫作熱貢「唐卡」（圖 1-26）。繪製唐卡前，藝僧必須沐浴、誦經、獻供發願；作畫期間克己、嚴守戒律，遵從「不能酗酒、嫉恨、貪心、易怒，不尊敬他人、利欲大、行竊以及違反施主意願者，必將墜入三惡趣」的教義，以保持作畫者心靈的純淨和畫作的神聖。只有不違反教義，僧人畫完一幅唐卡，才算是圓滿一次無量功德。由於很多唐卡是爲施主而作，因此，藝僧須盡心盡力用自己的心意與技法，表達出施主對佛的虔誠。教義不僅規範藝僧，還要求施主：

圖 1-26　清代阿彌陀佛像，首都博物館藏

阿彌陀佛代表壽命和光芒無限、有智慧而且獲得圓滿的覺者。常誦念阿彌陀佛，於己於人既是一種修行也是一種高尚的宗教祝福。藝僧在繪畫阿彌陀佛像時，運筆的每次氣息和心思都如同虔誠禮佛的修行。

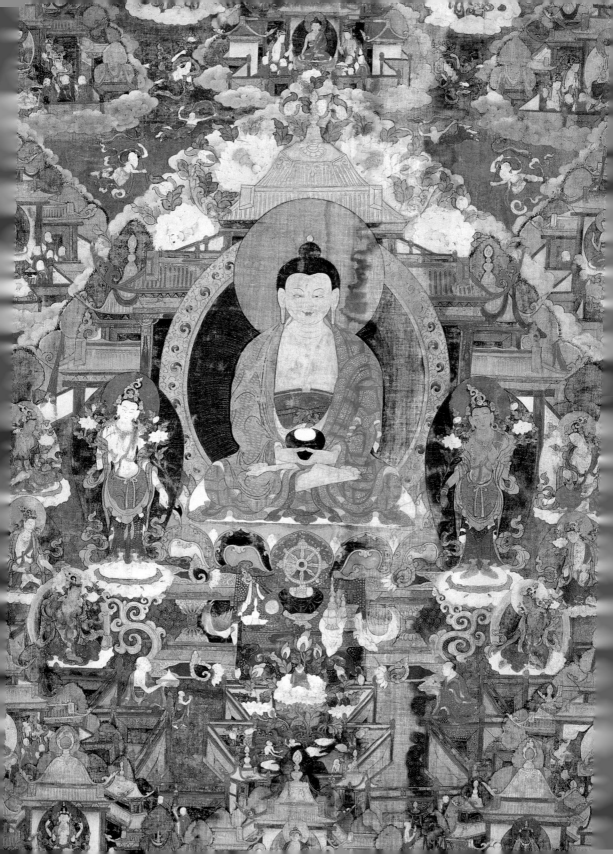

「如對工匠不喜歡，該工匠所繪佛像就無智慧，故於佛像開光之始就應該喜愛工匠，強迫工匠繪塑，對工匠吝嗇，不守信諾等做法都是對神靈的褻瀆。」在宗教工藝當中，約束藝僧和施主雙方的最重要的是經律中至上的精神品格，唐卡最終成畫之時，雙方也藉由彼此達到信仰的圓滿（圖 1-27）。

世代的手工藝人基本按照特定信仰體系中世傳的式樣來施藝賦彩。一定時期內呈現的形象紋樣趨於一致，更說明了神祕與神聖性具有不可更改、穩固的承續性。少數民族特有的圖騰造型與裝飾、宗教領域內為表達虔誠和貢獻的各種精良工藝，都加固了精神信仰的力量，實現了教化的意旨。

圖 1-27　繪製唐卡的僧人，甘肅省甘南藏族自治州夏河縣拉卜楞寺（樹莓／攝）

唐卡係藏文音譯，指用彩緞裝裱後懸掛供奉的宗教卷軸畫，多以藏族的歷史、政治、文化和社會生活為背景，凝聚著藏族人民的信仰和智慧，寄託著藏族人民對佛祖的無可比擬的情感和對雪域家鄉的無限熱愛。至今藏區仍有不少繪製唐卡的僧俗藝匠。

▌工藝傳達的藝術美

　　《荀子·禮論》所謂「雕琢刻鏤，黼黻文章，所以養目也」，說明工藝傳達的美，能夠調動人們生理、心理的愉悅感受，無論是造型、圖案，還是肌理、色彩，都能調養人的眼睛，入眼而後入心，得以怡情（圖 1-28）。事實上，美感或美的理想因人而異，因材藝而異，因時代、地域、文化而異。在西方，崇尚「美即是眞」或「美即是科學」的人本主義審美理念。在東方

圖 1-28　清代光緒粉彩荷花吸杯，湖北省博物館「古代瓷器專題展」（楊興斌／攝）

此吸杯不但在造型和裝飾紋樣色彩上均取荷花、荷葉的仿生形，而且在實用功能上也有巧妙設計。杯下的小孔爲通水處，經過內空的荷花莖稈可以方便吸水。

的中國，則以尊崇自然主義的審美理念爲主，它的至高境界是心物合一。同時，朝代更迭中的審美價值因深受當時社會價值觀的影響也會呈現出不同。故而，粗簡樸拙是一種美，鏤金錯彩、雕繪滿眼是一種美，通俗流行是一種美，端正規矩是一種美，自然清新也是一種美。

　　樸拙之美是一種近「眞」的美。新石器時代的幾何印紋陶，是中國歷史上最早在器物上進行立體圖案裝飾的代表。一開始用編織物在未乾的陶坯上留印生成肌理紋樣，這種原理逐漸爲人們所認識掌握，便有了專門的花樣印模。由於壓印和拍打的角度以及深淺、輕重的力度不同，所形成的幾何紋會呈現出不同的節奏韻律感（圖1-29）。其實，正是因爲有了濃厚的自然氣息以及人在生存過程中原初的「眞」性，才有了樸拙之美。眾所周知的竹編，其歷史早於泥土燒造工藝，表現出人類巧妙的構造能力。比如傣族竹

圖1-29　印紋硬陶甕，新石器時期

陶甕上有凹凸感的「口」字紋，細密整齊地排布，並由兩個同樣有秩序的豎條紋帶將肩部和上腹部分割成三段。「口」字紋隨著陶器的形體在寬腹也有大小、緊密的變化。雖然沒有色彩修飾，但凹凸壓印的幾何紋形成了特有的樸拙之美。

編，其形式各異，但都源自少數民族的生活需要，編製這些生活必需品的過程中，融入了人們的編結智慧和情感——巧妙利用大自然賦予的資源，編織自己的人生和歷史。竹子韌而堅，骨子裏就與少數民族的生存意識與能力同質。非常生活化的簍、籃、筐、箕，對於傣族百姓，如同公車、網路之於現代城市人。因此，傣族的竹編不像宮廷御用的器具那般矜貴，它樸素而平凡，因生活的真實而具有質樸、本真的美（圖 1-30）。

圖 1-30　傣族腰籮（傅光／攝）

傣族竹編歷史悠久，不但造型符合各種實用功能的需要，變化多樣的編織圖案還為竹編器物增添了質樸的美感。最有代表性的是腰籮、飯盒、檳榔盒。腰籮，也叫「秧籮」，用竹編織的小籮，結實耐用，裝蔬菜、果品、糧食尤為方便。

華貴之美，也就是奢華、貴重之美。清代中後期，在與國外文化的交流中，宮廷家具工藝形成了一種與法國洛可可風格相近的繁複雕飾現象，追求奇巧、富麗，裝飾華貴。原本以實用為主的家具不單施漆，還進行各類繁冗的雕刻和鑲嵌（圖 1-31），甚至裝飾過頭變成一種堆砌，這與明式家具簡潔、典雅的風格（圖 1-32）迥異。儘管有人認為明清家具的這種反差根本在於明代深受「存天理、去人欲」理學思想的影響，但是實際上，除了這種社會整體價值觀的主導因素之外，個體的價值選擇，尤其是文化交流中審美取向的變化，以及民族文化心理的差異都是一定的誘因。一如清代的瓷器，色彩之豐富、裝飾手段之窮盡，對中國瓷器工藝乃至世界陶瓷藝術的貢獻居功厥偉，但終究為追求雍容、富麗、機巧、繁縟所負累，悖逆了工藝真美的初衷，為後世所詬病。

通俗之美，是一種大眾化的審美趣味，有的是出於對權貴階層華貴經典的模仿，但氣質上更加鮮活、生動，如民窯青花瓷的寫意；可若是弄巧

圖 1-31　清代中期紫檀包鑲多寶櫊

與明式家具相比，清式家具注重複雜雕刻和各種裝
飾工藝，從這件多寶櫊採用的工藝上可以看出，除
了雕刻工藝外，十分強調描金髹漆的富麗效果，特
別是背板的描金山水花鳥細緻且繁複。

圖 1-32　明代黃花梨長方凳

明式家具的最大特點就是突出木材本身的
質地、色彩甚至光澤，除雕刻之外，裝飾
很少。此方凳採用了無束腰的形式，加上
內曲的足部，簡潔、幹練，細微變化而不
顯呆板，光潔的平面又襯托出材質本身的
紋理美感。

成拙就會變得俗氣，像東施效顰般彆扭。有的通俗是民間生活的自發和百
姓的自創，成為真正的民俗之美，如民間刺繡、木版年畫等等。木版年畫
的用色大多較為鮮豔、形態大膽誇張、對比強烈，如河南朱仙鎮的年畫用
色渾厚鮮豔，卻也不乏調和的間色（圖1-33）；陝西鳳翔的年畫色彩大紅大綠，
熱鬧濃烈（圖1-34）；天津楊柳青年畫色彩雖鮮豔，但也善用粉紫等柔和色調
（圖1-35）。相較而言，南方的蘇州桃花塢年畫用色則較為淺淡、雅致（圖1-36）。

圖 1-33　朱仙鎮木版年畫，河南開封（王子瑞／攝）

朱仙鎮木版年畫通常採用本版與鑲版相結合、浮水
印套色的工藝，特別善用紅、黃、青色，厚重的顏
色加上人物頭大身小的特點，更顯淳樸氣息。

圖 1-34 《加官晉爵》，
陝西鳳翔年畫，第二屆民間
藝術國際組織世界青年大會
（劉建華／攝）

鳳翔木版年畫採用手工雕
版，傳統方法印製，一般在
局部還會使用手繪來染填，
套上金銀色，增加色彩對比。
常見的題材有門畫、風俗畫、
戲劇故事畫等，造型飽滿誇
張，色彩豔麗。

圖 1-35　《福壽三多》，天津楊柳青木版年畫，
2011 年春節河上街廟會（尤亞輝／攝）

楊柳青年畫約產生於明代崇禎年間，多以仕女、
孩童、神話傳說爲題材。特別是孩童題材的年
畫中，孩童體態豐腴、活潑可愛，往往還手持
具吉祥寓意的蓮花或懷抱具吉祥寓意的鯉魚和
瓜果等。《福壽三多》就是典型的孩童題材年畫，
可愛的童子前放著佛手、仙桃、石榴，分別寓
意多福、多壽、多子。

圖 1-36　《壽字八仙圖》，
桃花塢木版年畫，江蘇蘇
州

桃花塢年畫源於宋代的雕
版印刷工藝，由繡像圖演
變而來，到明代發展成爲
民間藝術流派，曾流傳到
日本、英國和聯邦德國，
對日本的「浮世繪」產生過
重要影響，主要表現吉祥
喜慶、民俗生活、戲文故
事、花鳥蔬果和驅鬼辟邪
等民間傳統審美內容。《壽
字八仙圖》正是根據中國
民間神話傳說中的八仙祝
壽爲題材刻印而成的。

當然，年畫用色也必須適合吉祥如意、婚姻美滿、多子多福、富裕豐收、出入平安等這些寓意的表現，以貼切百姓生活中的世俗願求。

　　禮性之美，所展現的是一種規矩、端穩、崇敬、德行之美。在中國古老的「禮」文化中，通常借用「數」與「形」的變化來區分和象徵不同的身分

圖 1-37　戰國時期的螭龍穀紋璧，北京故宮博物院藏

螭龍穀紋璧採用減地法雕琢出穀紋，每顆穀粒形似「e」字狀，更似蜷曲的蝌蚪，顆顆勻稱飽滿而且富有流暢的動感。

圖1-38　漢代青白玉蟠虺
蒲紋璧，四川成都文殊坊
中華古玉博覽中心（劉筱
林／攝）

蟠虺蒲紋璧上的蒲紋被菱
格交錯分隔，而且淺淺凸
出，近似圓形的「粟米」。
蒲紋行列有序。玉璧的外
緣包圍著一圈淺刻的夔龍
紋。

等級。中國古代禮制文獻中就以「禮器」的大小、多少、紋飾的繁簡等特徵
來明示禮數之別，比如《禮記・禮器》中「天子龍袞，諸侯黼，大夫黻，士
玄衣纁裳。天子之冕，朱綠藻，十有二旒；諸侯九，上大夫七，下大夫五，
士三」表明的正是「禮有以文為貴者」；要表達至上的尊敬並不需要紋飾，
所謂「大圭不琢」，即是「禮有以素為貴者」。不同玉質的佩玉搭配不同色
彩的綬帶，也是尊親敬德的禮性之美：天子佩白玉，搭配玄（深黑色的）組
綬；公侯佩山玄玉，而搭配朱（紅色的）組綬；大夫佩水蒼玉，而搭配純（黑
色發黃的）組綬；世子佩瑜玉，而搭配綦（青黑色的）組綬；士佩瓀玫，而
搭配縕（赤黃色的）組綬（《禮記・玉藻》）。在朝覲會同、諸侯見面時，「子」
爵和「男」爵雖然同樣持執直徑五寸的玉璧，但「子」執的是雕琢有穀紋的
穀璧（圖1-37），「男」執的是雕琢有蒲紋的蒲璧（圖1-38）。

　　素雅之美，是天然無修飾的美。宋瓷的寧靜素雅，源於對瓷胎和釉色

（左）圖 1-39　宋代白釉黑花鵝戲紋梅瓶，河南宜陽縣出土，洛陽博物館藏

梅瓶形制源於宋代，正如清代許之衡在《飲流齋説瓷》中解釋的那樣，之所以稱之爲梅瓶是因爲其「口徑之小僅與梅之瘦骨相當」，也用來插梅枝。

（右）圖 1-40　元代景德鎮窯霽藍釉白龍紋梅瓶，揚州博物館藏

此梅瓶不但小口細頸，而且短頸溜肩，肩圓腹鼓，腹部以下明顯内收，底部圈足似魚尾微外撇。強烈的形體收縮對比令作品在細緻寧靜中給人一種豪放粗獷的感覺，再加上瓶身刻畫了一隻體態優美、動感十足的白釉游龍，從飽滿、纖細的造型對比和藍白、深淺的色彩對比上大大地減弱了大面積藍釉可能產生的單調視感。

至上至純的本性美的追求。宋瓷梅瓶的優美造型，可謂前無古人後無來者，瓶身的肥瘦、高寬近合美學的黃金分割比（圖1-39）。與元明之際圓肩、粗腰、魚尾卷足的式樣（圖1-40）和清代闊肩、肥腰、翹足的造型（圖1-41）相比，宋代的梅瓶則是溜肩、細腰、窄足，收放自如，飽滿卻不笨重，束合卻不拘謹。宋瓷之理性，也是宋代文化意識中崇尚「理學」的產物；而元代的藝術風格中無不有游牧民族豪放粗獷的性格；明代的政治文化中雖然同宋代一樣主張「存理去欲」的新儒學思想，但與宋相比，其藝術風格在理性美中增添了一些敦厚。

生活中的造物並不都是簡樸的，中國傳統工藝無處不散發出唯裝飾、唯美的特徵。從遠古骨、角、石的服飾品到金銀、玉石、陶瓷等陳設品，從民藝風俗的玩具飾品到文人雅士的文趣收藏，再到宮廷貴族的玩賞奢物，傳統工藝的歷史發展與演變勾勒出的正是不同時代、不同地方、不同民族審美文化的面貌。

圖1-41　清代乾隆款釉裡紅纏枝蓮紋梅瓶

此梅瓶瓶口略粗，頸部短矮，肩闊而略平，腹腰較肥而緩慢內收，與宋代梅瓶的溜肩細腰相比變化甚大。梅瓶採用釉裡紅花卉紋樣作為裝飾，特別是在肩部和接近足部的地方以蓮瓣紋和蕉葉紋作俯仰相對的裝飾式樣，而在腹部主要繪有纏枝蓮紋和牡丹紋，釉裡紅的運筆纖細流暢，減少了瓶身的笨重感。

中國傳統工藝

2

文質之治　天地人和

▌ 巧飾爲末　致用爲本

對「本」與「末」關係的看法，尤其「重本抑末」、「重農輕工商」的思想，是中國傳統農耕社會帝王的治國之道，而兩千多年裏被哲學家、思想家、政治家所辯論的這對關係，最初便是由工藝之中的裝飾技巧與實用功能孰重孰輕的問題引申而來。早在先秦百家爭鳴之時，以儒家、墨家、法家爲代表的流派就先後表述過以用爲本、巧飾爲末的觀點。儒家的致用，比如《荀子・榮辱》中的「農以力盡田，賈以察盡財，百工以巧盡械器」，帶有各司其職、各謀其事、各取其用之意；墨家、法家更重功用，如《墨子・非樂上》中所說「非以刻鏤華文章之色，以爲不美也」，以及《韓非子・難二》中的「能以所有致所無」。至東漢，王符則在《潛夫論・務本》中明確提出了「致用爲本，巧飾爲末」的觀點。

「致用」所代表的工藝實用性本質上接近「質」，而「巧飾」所代表的非實用性則與「文」相近。致用是造物的目的，而實現的過程正是對材料施以工藝的過程，因此工藝也會自覺地融會「物有所需」、「物盡其用」的思想進行設計製作，尤其是涉及基本民生的衣食住行時。墨子是中國古代少有的

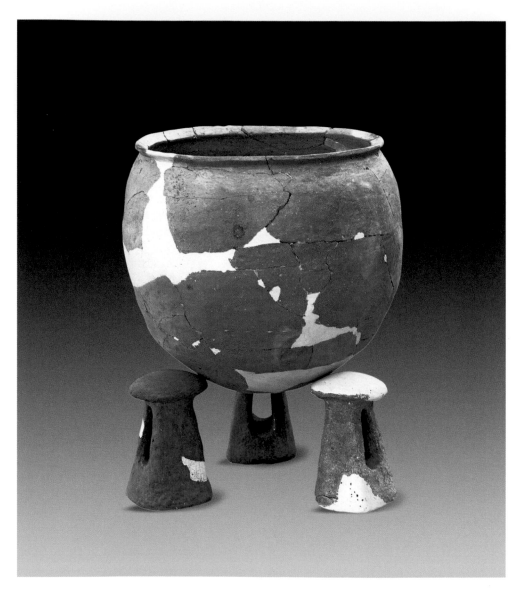

圖 2-1　新石器時期紅陶釜和支腳，北京房
山出土，北京市文物研究所藏

作為炊具，陶釜底部飽滿周圓，器物從肩
部至口沿處逐漸內收，既保證了加熱時受
熱均勻，還減慢了熱量的散發速度，充分
實現了它的實用功能。

44

重視手工業的思想家，他認為宮室不求「高台厚榭，鏤刻文飾」，只要「旁可以禦風寒，上可以禦雪霜雨露」就好；衣服不必「錦繡華曼」，只要多輕暖、夏清涼、適身體、合肌膚足矣。這與管子批評「工事競於刻鏤，女事繁於文章，國之貧也」同出一轍，都是滿足人們基本物質需求即可的實用理性的工藝思想（圖 2-1），主張去奢節用、去繁從簡，也就是說，在飢不得食、寒不得衣等實際生活問題都沒有解決的情況下，去製造和追求奢侈的宮殿、華麗的服飾就是不切實際，會勞民傷財（圖 2-2）。韓非子還將廉價又不漏的瓦器與價值千金卻漏底的玉卮相比較，說明酒器如果不能使用，即使再美

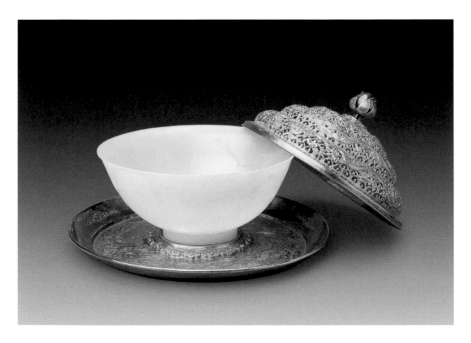

圖 2-2　明代萬曆時期金蓋、金托白玉碗，北京定陵出土，明十三陵定陵博物館藏

白玉碗通高不足 10 公分，口徑 15.2 公分，足徑 5.9 公分，純淨而潔白，下面的金盤托和金蓋則採用繁複的雕飾。與製作簡單、價格低廉的民間飲食器具相比，皇家使用的是由玉、金這般貴重材質製成而且做工精細甚至繁冗的器用，它象徵著至高的權力和富貴。

也沒有存在的價值。更深層次地說，只有能夠讓人造物發揮實用功能的工藝才是眞、善、美的工藝，反之，就是醜陋的、不合理的、違逆天道的。

　　中國早期的飲食器具中，不乏裝飾服從於實用功能的實例。首先這些器物的材料經加工後必須無毒、耐腐蝕、耐冷熱，而且它們的構造、輕重、大小也必須便於操作使用。商晚期的一件挹酒器「虎逐羊枓」(圖 2-3)，在通長不足二十公分的小小枓柄之間刻畫了一個虎視幼羊而母羊卻無力護子、驚懼悲痛的故事。雖然也有裝飾，但由於圍繞著功能設計成的器型已達到了合理又適用的目的，所以敘事性的裝飾就成爲一種「美」的工藝。在枓柄的末端，巧置張口鳴叫、曲角睜目的母羊首，作爲擱放器物時的平衡支點；在柄前，羔羊驚恐豎尾、腿部畏縮；合範而成的惡虎立於兩羊之間、脊骨鱗次、卷尾拖地、張口垂涎、蓄勢待捕。一件無過多裝飾元素的器皿，將「弱肉強食」的自然法則、當時的飲食文化與製作工藝巧妙融合在了一起。

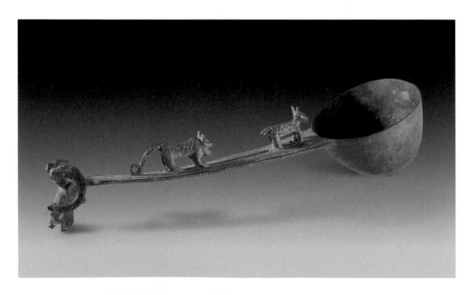

圖 2-3　商晚期挹酒器「虎逐羊枓」，1977 年陝西清澗解家溝出土，現藏綏德縣博物館

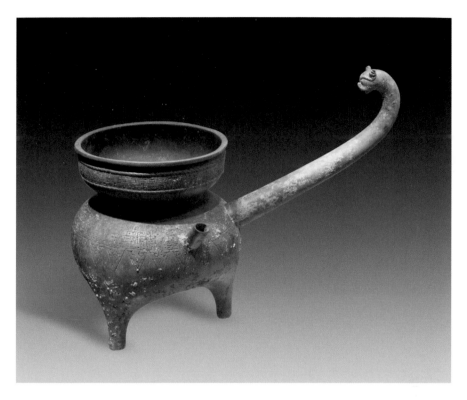

圖 2-4　春秋中期的獸鋬盉，安徽廬江泥河頭胡
崗出土，安徽省博物館藏（王苗／攝）

春秋中期的「獸鋬盉」（圖 2-4），整體器型似鬲，上部束頸的盤口，避免散熱；

襠部呈拱弧形，加熱時能保證快速均勻地受熱；器身光素無紋，腹部的短

流口方便液體流出；與器身厚重形成強烈對比的是精美的長曲上揚的鋬，

以及柄端線條簡括的曲角獸首，它以略高出盉口的姿勢輕盈地回首盉內，

巧妙生動。「巧飾爲末」不等於不飾，每處裝飾元素都是在結構與功能搭配

合理的前提下恰到好處的表現：鋬的曲度設計便於用手提拿，而獸首正好

給出一個阻力以防止重力引起的下滑。

　　與宮室、衣服、飲食器具不同，中國傳統的製筆與製墨，極力追求實

圖2-5　清代「襲英製」象牙管羊毫筆，首都博物館藏（孔蘭平／攝）

毛筆以各種動物的毫爲原料，人工精選，配上筆桿作用於書畫。這兩支象牙管提筆，一粗一細，都是象牙材質的筆管下接牛角筆斗，羊毫筆頭。象牙外觀潔白圓潤，牛角烏黑潤澤，羊毫潔白柔順，爲清代署款毛筆中有代表性的作品。

用功能的最大化，因而在形式上少飾，乃至去飾。通常，製筆以「尖、齊、圓、健」爲精良標準（圖2-5）。早在史前，先民在彩陶的描繪中已經使用了原初的「筆」。儘管這種筆的材料與結構無法考證，但我們可以從後世逐日成熟的毛筆形制中，知曉毛筆的製筆工藝。「毛筆」中的「毛」，也就是筆頭，是實現書寫的必要部位，而筆桿則是發揮書寫功能的另一重要條件。製筆首先要選毛（圖2-6），安徽的「宣筆」和浙江湖州、嘉興一代的「湖筆」是中國歷史上的名筆，其筆毛各有特色，宣筆善用「兔毫」，湖筆則以「羊毫」、「狼毫」爲主。然而，筆頭除了毛質的區別外，無法作裝飾，也不能作裝飾。而筆桿會取用竹、牙、玉、瓷等不同材料，

圖2-6　「筆王」郭富生老藝人在選羊毫（馬宏傑／攝）

製筆工藝複雜，工序繁多，共有100多道，其中以「選料」、「齊毛」、「配料」、「黏合筆頭」、「修理筆頭」5個步驟至關重要，選毛首當其衝。一般選毛用冬季的動物皮毛，其中羊毫以山羊毛爲主，尤以江蘇、浙江所產爲佳。地處平原，氣候宜人，故而山羊皮毛細膩柔軟，毛體光亮。

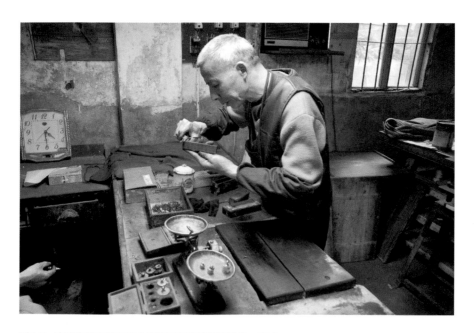

圖 2-7　家庭作坊內的老藝人正用傳統技藝製作徽墨，安徽黃山市屯溪（黃瓊／攝）

安徽績溪、屯溪以及歙縣等地出產馳名中外的「徽墨」。徽墨的種類有朱砂墨、茶墨、青墨、五彩墨、手卷墨等，都經點煙、和料、壓磨、晾乾、鋌邊、描金、裝盒等主要工序精製而成，具有色澤黑潤、堅而有光、入紙不暈、捺筆不膠、經久不褪、馨香濃郁、防蟲防蛀等特點。

因而漸漸成了人們可以大做文章的地方，儘管出現過一些雕琢、描繪、鑲嵌的修飾，但毛筆操持自如、流暢書寫的首要功能始終沒有讓步於費盡心機的巧飾。

　　與其相似，製墨則有墨的質、性要求（圖 2-7），無論是百姓日常書寫的墨，還是文人書畫用的墨，或是宮廷御用的寶墨，其區別在於墨的品質、品級和觀賞性。《天工開物·丹青》和《齊民要術·合墨法》中記載了取油煙、松煙的傳統製墨方式，採取「多模一錠」或「一模一錠」的方式讓墨塊成型。在古代，只有成型的墨，才便於使用（圖 2-8）。因此，要成為實用的墨塊，

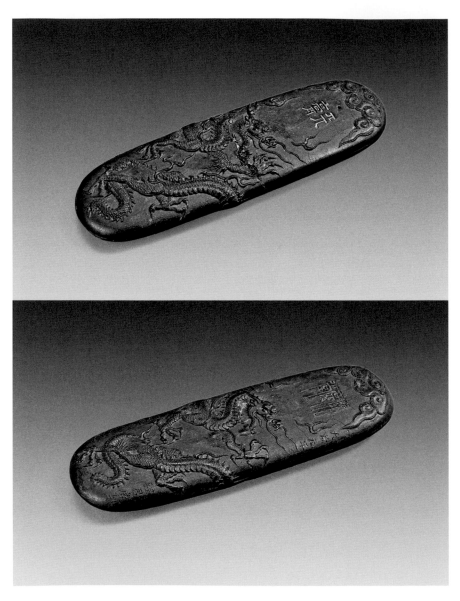

圖 2-8　明代天啓元年所製的張學聖龍門氏天霄
墨，首都博物館藏

此墨呈長條橢圓狀，墨長 11.6 公分，寬 4 公分，
厚度向兩端均勻過渡。墨上運用淺浮雕工藝雕
刻出四爪游龍。

圖 2-9　清代鄭板橋《蘭竹圖》扇面，重慶中國三峽
博物館歷代書畫廳（楊興斌／攝）

在傳統水墨畫中，即使只用墨，也有「墨分五色」的
說法，以水調節墨色，墨色入紙之後會顯現濃、淡、
乾、濕、焦的 5 種效果，其中水分多少分「乾」、「濕」，
色度深淺辨「濃」、「淡」，「焦」則更深於「濃」。此幅《蘭
竹圖》恰好將中國畫墨分 5 色體現得淋漓盡致。

最關鍵和最基本的工藝環節就是墨模的雕刻，有的木模上簡潔無飾，有的
則繪製、雕刻有山湖景色。儘管如此，所謂工好的良墨，還是與內在本性
的「質」緊密相關：墨色要「烏潤」且經久不褪，墨的質地要「豐肌膩理、光
澤如漆」，墨性要「抓筆不膠、入紙不暈」^{（圖 2-9）}，墨味則要「芳香悠長」。
足見，衡量製墨工藝的好壞，仍然是要看它的實用功能是否發揮得盡善盡
美。

　　「巧飾為末，致用為本」，淺層地來講，是人們為了解決基本生存、
生活問題而必須作出的價值選擇；進一步而言，它卻深刻描寫出古代中國
對惜材、惜物、尚節儉、反奢靡，以求天地人和的倫理道德和品格的追求。

▌文質彬彬　相適相宜

如果說法家、墨家的工藝思想接近功
能論，那麼儒家的主張則反映著工藝領域
實用與審美、內容與形式的高度統一。《尚
書・大傳》有「王者一質一文，據天地之道」
的說法，中國古代文藝思想中關於「文」與
「質」的討論大致圍繞三種關係，即「文勝質」、
「質勝文」以及「文質彬彬」。究竟是代表形
式、裝飾的「文」重要，還是表示內容、本
性的「質」重要，在不同歷史時期、不同思
想流派的爭辯中已成爲中國哲學的一對範
疇。

在工藝過程中「質勝文」會粗野（圖 2-10），
「文勝質」會華而不實（圖 2-11），故而，既不
能重質輕文，也不能重文輕質，而應該「文

圖 2-10　民間暖椅，江西景德鎮（朱
怡芳／攝）

中國南方的民間暖椅。座面有縫，冬
天在座面下方可以放置炭火盆用以取
暖。圈背板和座底雖有形式上的對比，
但仍顯粗拙。

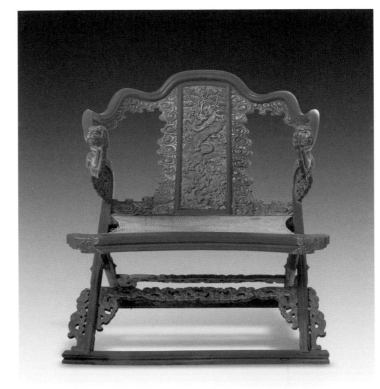

圖 2-11　清代罩金漆雕雲
龍紋交椅，北京故宮博物
院藏

木胎髹朱漆五稜形椅圈與
扶手處的圓雕螭首相連，
形體蜿蜒；座面為絲繩編
結而成；椅背飾有流雲紋，
罩滿金漆。繁複的裝飾已
將椅子本身的坐具功能淹
沒。

猶質」、「質猶文」、「文質相稱」、「先質後文」。「夫水性虛而淪漪結，木體
實而花萼振，文附質也。虎豹無文，則鞟同犬羊；犀兕有皮，而色資丹漆，
質待文也。」也就是說，工藝裝飾依附於內容，而內容又必須通過形式表
達出來，任何造型、裝飾要以質為基礎和根本，做到文質相依相輔，否則，
沒有內容的修飾就如同沒有體格的空皮囊，也就失去審美價值和存在的意
義。孔子主張不偏不倚、文質彬彬，是將工藝的形式和內容與君子的品格
相比附，是他中庸哲學觀的具體化。「物相雜而適均之貌」、「文質相半之貌」
便是「彬彬」，它是一種中正、適宜的尺度，也是人與物、與自然之間和諧
共存最佳的生理、心理尺度。

明式家具尊重材料特性、造型簡潔流暢、式樣清新典雅、鬃護工藝考究、雕刻裝飾適度，重要的是，它的材、工以及實際功能完美地符合了這種尺度，因而成爲經典，被後世所積極效仿、研究。

獨具代表性的圈椅（圖 2-12），它選材精良，各種珍貴稀有的木材其自然紋理、色澤與椅子形體的流暢、簡潔相得益彰，雞翅木與紫檀如鐵色，凝重端正；黃花梨如竹色，清新而溫和，偶有幽香的木質氣息更能提神醒目。

圖 2-12　明代黃花梨圈椅

此圈椅爲典型的明式家具風格，採用了光
素考究的鬃漆工藝，盡現黃花梨木質自然
優美的紋理和色彩。

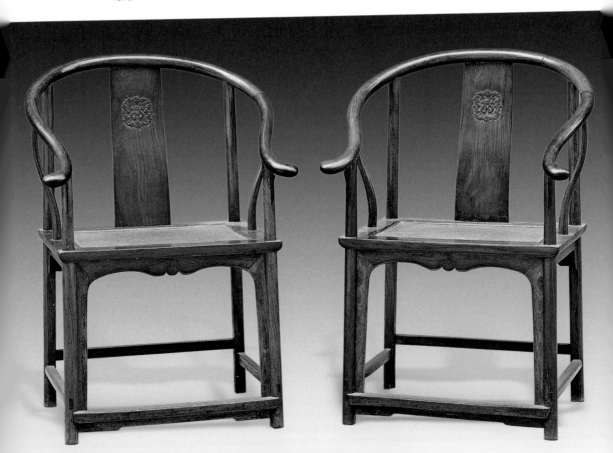

作爲室內家居器物，圈椅也受到中國建築文化的影響，尤其是「天圓地方」的傳統宇宙觀對其造型的規制。在空間的三個維度上，俯視時扶圈爲圓、座面爲方，形成外圓內方的視覺效果；正視時肩圓背方；側視時座面以上圓，座面以下方。當然，這種方圓關係在整體上是統一融合的，並未被形式或功能割裂開（圖 2-13）。圈椅的扶手弧線流轉，人尙未端坐其中，椅已顯

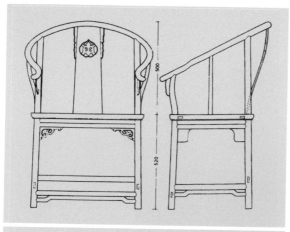

圖 2-13　圈椅正視圖、側視圖、俯視圖上清晰可見所謂「天圓地方」的方與圓的關係

出懷抱合攏之勢，而扶手末端環一花形，又緩解了單純環繞空間的約束感，由此有了舒展、開放的意味。

　　圈椅的做工十分考究，不但卯榫嚴密，而且木質成色更是離不開刮面漆、磨砂皮、上膠漆、縷、推、揩等一道道精湛的木作髹漆工藝。明式圈椅極少雕刻，即使背板上有鏤空雕飾、座面上有淺刻紋案、扶手末端有圓雕和透花（圖 2-14），那也是適度、精緻的佈局。相連的圈背與扶手，其弧線如同人的胳膊一樣順勢曲下，加上合乎人生理尺度的微「S」形背板，使人

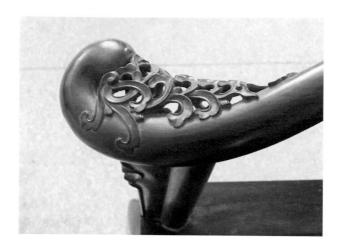

圖 2-14　圈椅扶手末端的
雲頭雕飾（朱怡芳／攝）

圈椅扶手末端加雲頭雕飾
的式樣是明代中後期才出
現的，這種雲頭雕飾下部
連接至椅面兩側，還起到
美化和加固的作用。

在背靠時的坐姿開適而不會失去文雅。可以說，圈椅這種美的形式是材料、
工藝、結構以及功能合理性的產物，是文與質的統一，是文質彬彬、相適
相宜的典範。

　　清代李漁的《閒情偶寄》有「凡人製物，務使人人可備，家家可用」之說，
很明顯，造物是為用物，「用」則要「適用」，「適用」則宜人，宜人則與天地和。
然而在傳統禮制社會下的「適」，有著兩重內涵，正如中國傳統的服飾穿著，
有的隨性自在，有的則正經拘禮，這便是冠服的社會意義，是出於不同目
的的造物本意。一方面，一個人忘記自己身上穿著的衣服、鞋子才是真正
的「適」；另一方面，一個人必須時刻注意自己的著裝打扮是否合乎身分、
是否適合不同社會禮儀的需要，舉手投足之間都要顯出彬彬有禮。前一種
「適」，是舒適，不為物役，回歸自我；後一種「適」，是適應，為物所役，
回歸社會（圖 2-15）。

　　詩意的生活，使工藝造物與中國文人之間有了一種既理性又感性的聯
繫。中國傳統的文人工藝不求奢華、不求煩瑣之禮，以「相適相宜」為度，
並將「適」、「宜」作為一種品格和境界的追求。中國的茶文化中，深刻地滲

圖 2-15 「三寸金蓮」的鞋，蘇州古鎮同里中華性文化博物館（FOTOE／攝）

所謂「三寸金蓮」的繡花小腳鞋，雖然鞋幫和鞋面的繡工精細，但人在穿著時並不舒適。這種繡花小腳鞋正是中國傳統社會封建禮制下婦女深受縈絪、爲物所役的表現。

透著這種追求。由於茶的烹點之法從煮煎演變爲沖泡，茶具的功能、形制也隨即發生改變，紫砂茗壺則成爲中國茶文化中的尤物，爲文人墨客所青睞，在實用功能、工藝製作、裝飾藝術上充分展現出文質彬彬的功用之宜、處置之宜、品格之宜（圖 2-16）。

與瓷壺的酸性環境、玻璃壺的鹼性環境不同，紫砂的自然泥性決定了茶水能在一種中性環境中「無銅錫之敗味，無金銀之奢靡，而善蘊茗香」，即使隔夜也不會失香、變質，因此，茗人偏愛紫砂壺也就合情合理了。

從創製之初的大壺到後來漸漸融會文人的品茗之道，紫砂壺也因品位而在形制上縮小，線條上追求自然、雅致。如此

圖 2-16 當代福建藝人製作的紫砂壺（王商林／攝）

紫砂壺從宋代紫砂創製開始，直至明末臻於成熟，而現代紫砂壺的製作，由於採用打泥片而鑲接成型的工藝，紫砂壺胎的薄厚更加均勻，質地也更加細膩，造型顯得更加簡潔。

57

砂壺，點綴在精舍几案上時，才更加符合品茗的意趣。一把紫砂壺的壺蓋、壺身、流口、壺柄或提梁，都有陰陽調和、虛實相間的線條、塊面，若能做到曲直相濟、方中寓圓、圓中寓方，在點、線、面、體的構成比例上協調、適度，且乾淨、清晰、挺括，例如口蓋要嚴絲合縫，流口、紐、柄（梁）要三點一線，上下、首尾的體格要氣勢貫通，捏塑、鐫刻要力度透徹、文質貼切，如此這般，壺就像人一樣，中氣十足、神采內蘊、剛柔相濟，有筋骨、有血肉、有精神。由此也就達到了處置之宜（圖 2-17）。

文人會在砂壺上題寫切茗、切情、切壺的詩文，甚至揮毫書畫、操刀

圖 2-17　明代「大彬」款紫砂六方壺（杜宗軍／攝）

壺流口、紐、柄（梁）是否三點一線，是檢驗紫砂工藝精良的標準之一。這款「大彬」紫砂掇壺，結構比例恰到好處，風格古樸雄渾，可謂精品。

篆刻，用以記事、言志、寄情。與詩、書、畫、印的文學藝術融合，大大提高了茗壺的文化品位。歷史上眾多文人、名人都不同程度地參與過紫砂「創作」，比如明代董其昌，清代的鄭板橋、陳曼生（圖 2-18），等等，可謂一種奇趣現象。客觀地說，明清紫砂器在文人士大夫間的風行，一改唐宋時期繁複的茶飲禮儀程序，讓人性合理地釋放。一壺在手、自斟自飲，在體驗紫砂自然生命氣息的同時，享受自在與和諧，追求端莊、清靜、溫和、閒適、淡雅的品性，這便是一種品格之宜。它根植於宋明理學對「心性」的探討，強調個人內心的修養。直至今天，眾多文人雅士之中依舊流行以紫砂器來托物言志、修煉和表達心性與追求。

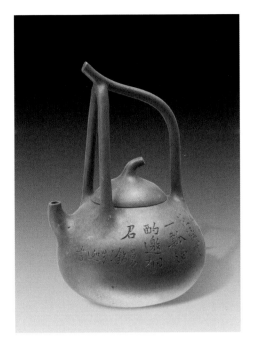

圖 2-18　清代末期宜興窯「曼生」款提梁紫砂壺，上海博物館中國陶瓷器陳列室藏（張波／攝）

陳曼生是「西泠八大家」之一，工於書畫和金石篆刻。他以文人特有的審美取向，將詩、書、畫與紫砂製壺技藝有機結合，使文人紫砂壺成為一種融合多種文化元素的絕佳載體。其創製的「曼生十八式」，是壺中君子，可遇不可求。

　　文質彬彬，是中國傳統工藝思想中最具儒家基因的處置之道，它能促人常懷平和之心，不激烈、不狂躁，有禮而又不拘於禮。與道家將人合於天的思維方式不同，儒家是將天合於人，而「德」或者說品格，正是人與天之間的仲介，要通過「存心養性事天」的善德才能實現人與自然的和諧統一，也就是天地人和的境界。

▌飾極返素　技進乎道

「卉」本意是裝飾，但《易經》中的一句「白卉，無咎」，卻將人們造物修飾的態度引入了更深層的哲學思考。「既雕既琢，復歸於樸」，富麗華美的修飾最終復歸於平淡自然的無飾，即「飾極返素」，才能達到至高至善的眞美。老子認爲「五色令人目盲，五音令人耳聾」，莊子則以「滅文章，散五采」的主張將這種觀點推向極致。然而，「返素」不是「惡飾」、「滅文」。儘管包含了「物極必反」的哲理，但它更是一種工藝美學乃至藝術美學的極致追求，是中國審美思想中極爲寶貴的精神財富。正是有了這種思想，才促使不同歷史時期的工藝創作，在華彩重章中始終有一股初發芙蓉、清新自然的氣息。

　　唐三彩色彩的華美、造型的奇特，讓人不得不聯想起豐裕富足、開放活躍的盛唐景象（圖 2-19）。與這種熱鬧的卉飾形成極大反差的，是當時「南青北白」的素色瓷。

圖 2-19　唐三彩駱駝胡人樂俑，國家博物館藏（聶鳴／攝）

唐三彩的特別之處在於陶坯上塗鉛釉，低溫燒製而成。烘製過程中的化學反應會使色釉發生濃淡變化並流動或互相浸潤，色彩由此顯得斑駁異常。此駱駝胡人樂俑是唐三彩中的代表作品。樂俑的服飾以及駱駝背部鋪飾施以黃色、褐色和綠色的釉，加上色釉燒製時產生的流動變化，更顯異域風采和盛唐華貴氣象。

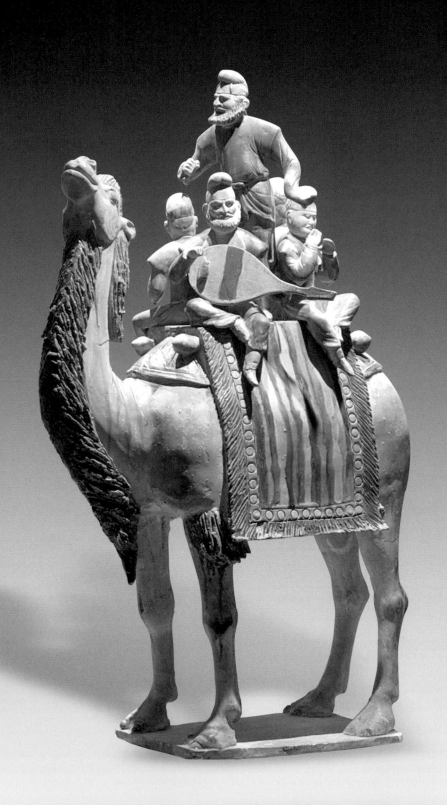

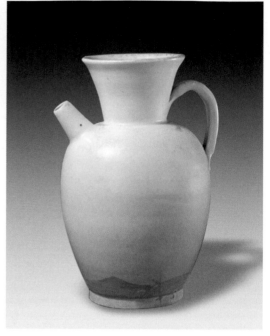

圖 2-20　唐代越窯青釉瓶

在灰白的胎體上，青瓷的釉質細膩，
釉色渾厚滋潤，釉面宛若薄冰。

圖 2-21　唐代白釉執壺

壺身豐滿的曲線與壺流口的筆直形成鮮明的形式對比，壺
頂部口形、執柄，造型簡練，與通體白色呼應，乾淨俐落。

陸羽的《茶經》中也曾唯美地將越窯青瓷形容爲「玉」、「冰」（圖 2-20），將邢
窯白瓷比作「銀」、「雪」。一把簡潔的白釉壺，雖素面無飾，但鼓腹的飽滿、
流口的樸拙、持柄的曲回，無不有一種復歸純眞的美（圖 2-21）。

　　飾極返素，也說明飾與無飾之間存在的張力可能極致化。首先，從不
同歷史時期文化心理的差異中能夠看到這種張力的演繹。比如同是宮廷陶
瓷，宋代官窯青瓷的釉色純正、端莊清雅，其背後蘊含著「存理去欲」的漢
儒「理學」文化（圖 2-22）；而清代陶瓷的工藝卻被裝飾所異化，繪飾塑雕無
所不在，與「利欲」價值觀的萌發、少數民族的審美趣味有著必然的聯繫（圖

圖 2-22　宋代汝窯蓮花式溫碗，台北故宮博物院藏

宋代汝窯以出產青釉瓷著稱，釉色以天青、天藍、粉青
等多見，然而汝窯的傳世品極少。這件蓮花造型的溫碗，
釉色純淨，釉面光澤不耀眼、不彰顯，含蓄而內斂，其
形制典雅，亦能突出蓮花出淤泥而不染的品格。

圖 2-23　清代乾隆年間景德鎮窯外粉彩內青花鏤空花果紋
六方套瓶及局部，首都博物館藏（孔蘭平／攝）

套瓶是乾隆八年督陶官唐英等人研製出的 9 種夾層玲瓏瓶
的一種，內爲青花，外爲粉彩，瓶腹雕有 6 組鏤空花果，
紋飾上中西合璧，極具特色。此瓶工藝奇巧繁複，集多種
裝飾技法於一器，代表了中國陶瓷工藝的最高水平。

2-23）。其次，還可以從不同社會階層相異的審美價值觀中發現飾與無飾這
種矛盾的對立與極端選擇，權力統治階層普遍熱衷搜羅珍異奇材，使用奢
華的器物，不但因爲他們擁有這些物質財富，還因爲他們擁有對工匠的使
用權，這也從更廣意義上實現了他們的權力統治。而作爲文人階層，則秉
持著批評的態度主張「去飾」、反對「奇技淫巧」。中國傳統工藝中「奇巧」
的宮廷特藝華麗繁複，不單是消耗玉、珠、金、銀、牙等珍稀材料，而且
耗時、耗力，極盡其能、不計成本地爲皇權所服務，遠遠超出了器物的實
用性，徹底異化了造物「用」與「美」的本質以及人與物在自然界中的關係，

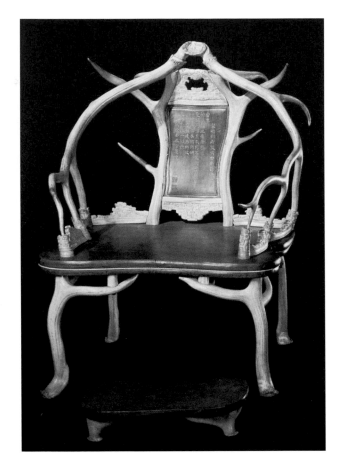

圖 2-24　清代乾隆時期鹿角椅

清代康熙皇帝親獵之鹿的鹿角製成這張用材奢侈、構思奇特的座椅。椅子座面採用黃花梨木材，椅背則採用鹿的全角固定，裝飾鑲板。這款椅子雖然利用角的自然曲轉形態做腿足和扶手，構思巧妙，但它用材奢侈，異化了造物「用」與「美」的本質。

成為純粹的玩賞符號和權貴階層身分地位的象徵（圖 2-24），在很多文人志士眼裏，這樣的物品都是嚴重不合乎造物道德倫理的無用之物、醜陋之物，甚至不如民間百姓自製的一些粗樸用具（圖 2-25）。

如果說「返素」是通過審美體驗「順自然」以「合天」的話，「技進乎道」則是通過工藝來踐行「合天」之道。「形而上者謂之道，形而下者謂之器」（《易經》），是中國傳統的道器觀，連接「道」與「器」關係的便是「技」。

莊子《養生主》中的庖丁與《知北遊》中捶鉤老匠人的故事就向我們揭

示了造物「技進乎道」的道理。技藝的精巧絕倫、精益求精是「巧出於道」，而首先要具備精準熟練的技藝才有可能入「道」。

《養生主》中，梁惠王問庖丁爲何宰牛的技巧如此高超時，庖丁則說：「我只不過是善於觀察之道，所以人們以爲是我技藝高超了。最初宰牛時，我看到的牛都是完整的牛。三年後，我看到的就不是完整的牛了。現在我是用心神來領會而不是用眼睛去看。一般的廚子每月砍劈、切割要換幾次刀，好的廚子也要一年換一次刀，而我的刀已用了十九年，宰過上千頭牛，但刀鋒依然犀利。因爲每當切割到骨骼聚集、結構複雜的地方時，我就會順著牛肌肉骨骼自然生長的肌理，謹愼細微地運刀，最後才有整堆的肉『嘩』的一聲解下。」（圖 2-26）

《知北遊》中，大司馬問八十歲的捶鉤老人是技藝靈巧還是有什麼竅門時，老人回答：「我是遵循著『道』的。二十歲時我就喜好捶造帶鉤，外

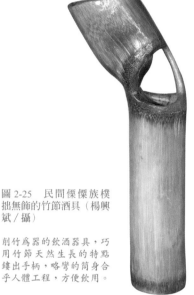

圖 2-25　民間傈僳族樸拙無飾的竹節酒具（楊興斌／攝）

削竹爲器的飲酒器具，巧用竹節天然生長的特點鏤出手柄，略彎的筒身合乎人體工程，方便飲用。

圖 2-26　宣紙的剪紙工藝，安徽涇縣中國宣紙集團（馬凱臻／攝）

剪紙女工用特製的剪刀將成刀宣紙一剪成邊，動作俐落，正可謂「熟能生巧而有技進乎道」。

圖 2-27　陶瓷修坯，河南禹縣神垕鎮（朱怡芳／攝）

陶瓷修坯時必須用心、專一，講究靜、穩、準，如同捶鉤老人的心無外物一樣。若稍有不專，就會影響器型，甚至令陶坯產生不同程度的損壞。

物我都視而不見，只有帶鉤才能引起我的注意力。捶造帶鉤時必須用心、專一，我自從開始了捶造這一行，就不再分心做其他的事了。」（圖2-27）

　　而莊子《達生》「梓慶削木爲鐻」一事則喻理，若要使人造物「以天合天」，必須去功利、去智巧、去我，齋戒靜心。故事是說梓慶雕刻木料做成了掛鐘磬的架子，衆人驚歎他有如鬼斧神工之技，當魯國的君侯問他是否有什麼道術來做成木架時，他則回答：「我只不過是個工匠，哪有什麼道術。但在做架子時一定要齋戒靜心。齋戒三天，沒有了慶賀、獎賞、利祿這類念頭；齋戒五天，不去想別人的毀譽和自己手藝的巧拙；齋戒七天，木然不動地忘記了我還有四肢形體。其間，還要解除公務雜事，這樣手藝就更專一。消除了這些外界紛擾之後，我走進山林，觀察禽獸的神情形貌，取其象，將其再現於木架上，再雕刻，就這樣『以天合天』，你們之所以認爲這個架子如神工之作，恐怕這就是原因。」（圖2-28）

　　儘管在本質上來說，道家反對給自然物施加任何人工修飾的力量，而是要「順物自然」。但在言論器、技、道的關係時，時而輕器重道，將「技」視爲「奇技淫巧」的雕蟲小技，忽視或是鄙視技藝；時而「技」、「道」相通，視「技進乎道」，只有得道的技藝才能實現天地人和。其實，在老莊這種「只

有滲化入道才能使技藝達到爐火純青境界」的認識中，「道」既可以解釋爲支配內心、超度物我界限的「道」；也可以理解爲忘我、無我甚至有些玄虛神化的「道」；更加重要的一種理解是，「道」是萬物之根本法則、必須遵守的規律，在施藝之前或過程之中，人的內心必須滲入對自然的尊崇和對造物的責任，即「道」理，只有把自己視爲自然中的元素，才能將人合於天，從而天地人和。

圖 2-28　河南南陽獨山玉作品《雲深何處》，文心讀玉藝術館創作（朱怡芳／攝）

這件水墨效果的山水玉石作品所呈現出的雲霧山澗之自然景色看似並無雕琢，卻是經過精心設計和局部精細雕琢而成的，比如在某些局部採用減地法刻畫出山石的林立，又如白雲的濃淡除了與連接之黑色的自然過渡外，也是經過磨減而成的。

神與物遊

中國傳統工藝

3

因材施藝　神與物遊

▋ 切磋琢磨　人如玉品

與世界上其他國家不同，在中國文化發生和發展的歷程中，玉文化具有重要的歷史地位。中國的治玉工藝可向前追溯上萬年，難怪有學者認爲中國的「青銅時代」之前存在一個「玉器時代」。即使是物質與技術高度發達的當代，社會文化、經濟、生活的諸多方面都發生著巨大的變化，中國的老百姓愛玉、佩玉（圖 3-1）、藏玉的文化現象還在。像「玉樹臨風」、「亭亭玉立」、「瑕不掩瑜」這些與玉有關的文辭，也都體現了當代中國人對「玉之情結」和「玉之品格」的一種延續。

正因爲玉在中國文化中的獨特性，世稱「治玉」的工藝也像治學、治經一樣被賦

圖 3-1　金代雙鶴銜靈芝紋玉佩，北京房山長溝峪金代石槨墓出土，首都博物館藏

儒家重玉，因此在中國古代社會贈玉、佩玉、葬玉是身分的標誌。和古時眾多玉佩一樣，此玉佩工藝精緻且寓意吉祥。玉料本身質地細膩潤澤，鏤雕的飛鶴上還有陰刻精緻的綫紋，鶴口銜靈芝草，雙鶴呈比翼齊飛狀，栩栩如生。

71

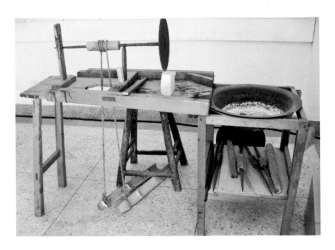

圖 3-2　水凳，揚州玉器
廠展廳（朱怡芳／攝）

水凳整體的運轉速度不
快，採用人力帶動皮帶轉
輪，砣子在玉石上順時
針、逆時針來回地旋轉，
反覆摩擦使玉器成型。不
過，隨著電動玉雕機的出
現，傳統的琢玉水凳已成
爲歷史，現在只有一些少
數民族地區還有人在使用
水凳雕琢玉石器。

予更深、更豐富的文化寓意。中國傳統的治玉工藝離不開三件寶：一爲「他
山之石」，後來亦作「解玉砂」；二爲剛柔兼濟之水；三爲「水凳」（圖 3-2）。
解玉砂和水是媒介，砂以磨玉、攻玉，水以降溫潤澤、輔助琢磨；水凳則
是治玉的設備，它由聯動的機構組成，有腳踏動力的輪帶，有用於切磋琢
磨的轉軸砣機，還有盛砂水的
盆，由於人通常坐在凳子上操
作，所以被形象地稱爲「水凳」。

　　有了這三寶，便可開始治玉
了。首先，玉之成器需要借助外
力，《詩經・小雅・鶴鳴》所謂「他
山之石，可以攻玉」，這種「石」
的硬度必須很高，才能以石割
玉、以石琢玉、以石磨玉。懂得
治玉工藝的人深知，成器之玉並
非雕刻而成，而是利用硬度高於

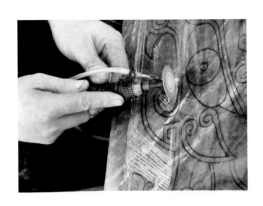

圖 3-3　現代磨玉技術，廣東四會（朱怡芳／攝）

工人一邊砣切一邊用出水細管降溫潤澤、輔以現代
砣具研磨操作，與古代磨玉的原理相同，但現代的
工具更加靈活。

玉的金剛砂、石英等「解玉砂」，輔以水研磨、雕琢而成。因此，這門工藝採用了形象的、從水旁的「治」字，非雕非刻，而是「治玉」，後世亦稱琢玉、碾玉或碾琢玉（圖 3-3）。

「如切如磋，如琢如磨」是治玉工藝的精準概括，既是方法也是原理。西漢劉安《淮南子‧說山訓》中記載了「馬氂截玉」的方法，即以馬尾或馬鬃編結成繩索，加黏土、解玉砂充當「鋸條」，然後不斷添水剖解。明代宋應星《天工開物‧玉》中將其描述為：「凡玉初剖時，冶鐵為圓盤，以盆水盛砂，足踏圓盤使轉，添砂剖玉，遂或劃斷。」清代李澄淵《玉作圖說》中的《開玉圖》也描繪了這種合二人之力的傳統開玉工藝（圖 3-4）。「工欲善其事，必先利其器」，可以說青銅工具的出現，使得琢玉技術有所改進，而且基於輪製陶器工具陶車的原理，琢玉也形成了原始的砣切法。

之後，琢玉工藝史上因為砣機的發明而引發了一場偉大的技術革命。也就是原本由兩三人共同操作、拉弦轉動的跪坐式砣機發展至成為由一人獨立操作、足踏聯動的水凳，這也徹底使「玉」與「石」在工藝上區別和分離，

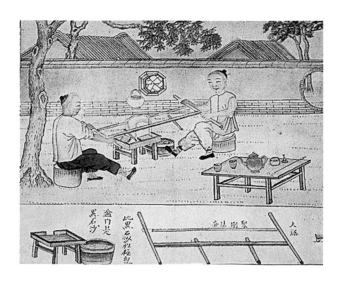

圖 3-4　《開玉圖》，清代李澄淵《玉作圖說》

傳統社會，工匠一般採用兩個玉工用「大鋸」切割玉料，玉工在開玉時需一邊拉鋸一邊加黑石沙，辛苦異常。

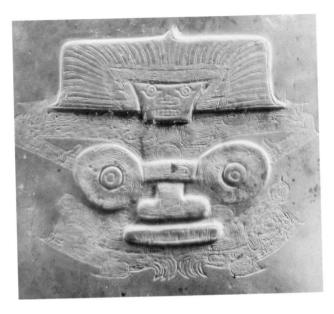

圖 3-5　良渚文化玉器中的「神徽」

「神徽」是史前先民對重大歷史事件的情境描述，穿著服飾和手持道具的事神形象可能正是一位神祖英雄人物。根據現有的考證資料大致將其可能的製作方式歸納為幾類：用沙魚牙做刻刀來製作；採用已出現的金屬工具製作；表面經過熱處理軟化後再進行琢磨，即所謂「軟玉法」；使用黑曜石等特殊石刀琢製而成。

自此，琢玉也獨立成為專門的行業。砣機為玉器的規模化生產、精緻化琢磨創造了條件，也為幾千年來的治玉方式奠定了可依仿的原理、原型。

即使是在早期工藝條件有限的情況下，古人仍舊創造出了令今人歎為觀止的玉器精品。史前的良渚文化玉器，造型特異，紋飾纖細、繁複，工藝堪稱絕倫。在鐵器發明以前的新石器時代和青銅時代，大部分工序可能僅憑木竹器、骨器和砂岩配合輔助完成。良渚「神徽」（圖 3-5）線刻細密、精緻，大都在 1 公釐以內，最細的僅 0.1 公釐至 0.2 公釐。而原始的工具何以琢磨出如此精彩的玉器，至今仍是一個謎。

到了清代乾隆時期，治玉工藝發展成熟，一些玉器甚至成為威權力量和集體智慧的融合。舉世聞名的《大禹治水圖》玉山（圖 3-6）歷時十餘年才製成，其成型工藝挑戰了當時琢玉技藝的極限。無論從材料的貴重，還是製作技藝的精深，抑或政治文化意義而言，都可謂國之瑰寶。其一，用材體大，從清代詩文《甕玉行》「千蹄萬引行躊躇，日行五里七八里，四輪生角

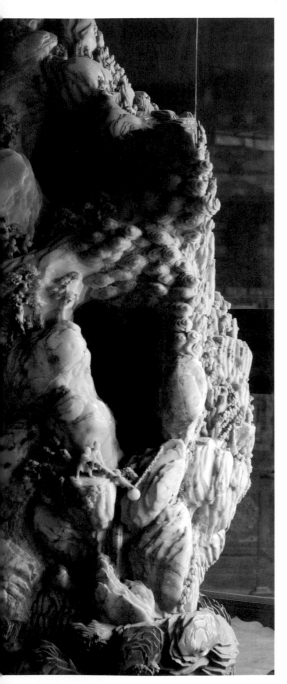

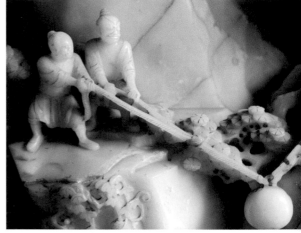

圖 3-6 《大禹治水圖》玉山及局部，北京故宮博物院藏（磊鳴／攝）

千人扶」的記載中可知，這塊重達五噸的玉料是新疆和田密勒塔山致密堅硬的青玉，運輸過程十分艱辛，在冰道上以百馬拖拉，千人推扶，每日最多才能行走七八里路，運抵京城耗時已三年。將這樣一塊巨石製作成玉山，爲了方便上下、前後和左右多人同時工作，必須沿著山體搭建棚架，架上還得有「踏跺」一類的可以靈活升降的構造。其二，形態豐富，「功垂萬古德萬古，爲魚誰弗欽仰視。畫圖歲久或湮滅，重器千秋難敗毀」。玉料運

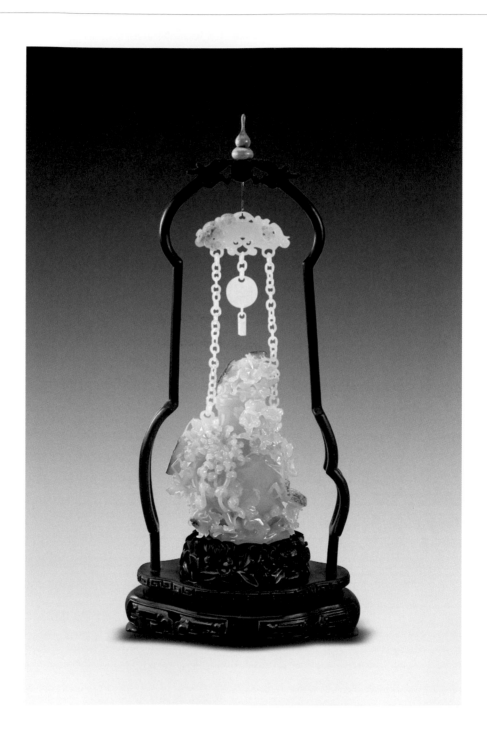

到京城後，京城內務府造辦處受乾隆皇帝的旨意，以宮廷內藏的《大禹治水圖》為稿本畫樣，先後製成蠟樣、木樣，運至揚州，由匠師施工，完成後運回北京擇地安置，刻字鈐印方大功告成，一共用了八年的時間。這件博千古之名、彰顯聖績的驚世之作自成後，安置於紫禁城寧壽宮的樂壽堂內已二百餘年，今天，人們依然可見峻嶺峭壁的玉山上眾人開山治水、步履艱辛的場面，其上還琢有乾隆皇帝親題的御詩和璽文。

　　中國古人善用玉來比附美好的事物和人物，至高的境界則是「玉如人品，人如玉品」。「玉有六美，君子貴之」，在古代，不但佩玉的人要有「仁、義、智、勇、潔」的玉德品格，治玉的人也必須具備德行操守。因玉器的裝飾題材不拘一格（圖 3-7），從祈福納祥的傳統題材到文人書畫的情志意趣，治玉的藝人不但要精通本門技藝，往往還必須飽覽群書、博納畫卷，汲取文學、戲曲藝術營養，只有這樣才能在遇到不同玉料時有適合材料表現的巧思妙想。一件玉器，從粗磨到細磨，需要不斷地更換各種型號的砣子。每件「活兒」形態各異，方圓不一，凸凸凹凹，操作起來不全神貫注就會手忙腳亂。藝人在水凳上手腳並用，一絲不苟，「眼睛就像被磁石牢牢地吸住，心就像被無形的繩子吊住，以至於連呼吸都極輕、極緩、極均勻，了無聲息。『沙沙』的磨玉聲掩蓋了一切，融匯了一切」。一點一點琢磨，的確是心智與體力融合統一的複雜工藝活動（圖 3-8）。

　　無論是玉品還是人品，後天琢磨、教化而成的品性固然有其善美，但玉與人都有先天本性的眞美。返璞歸眞，是世代琢玉藝人欲求的至高境界。

圖 3-7　和田白玉《金玉滿堂》鏈條瓶，揚州玉器廠江春源創作（朱怡芳／攝）

著名的揚州玉器除了山子雕是絕活外，還有代表性的「鏈子活兒」。此鏈條瓶上的圓環如黃豆般大小，精巧圓潤，細膩整齊，委實難得，而裝飾題材上沿用了自宋代開始就流行的爐瓶、花卉，意趣盎然，觀賞性極佳。

圖 3-8　中國工藝美術大師顧永駿正在「起活兒」，揚州玉器廠，2008 年（朱怡芳／攝）

琢玉過程中要不斷地設計和修正，設計、修正也是細化「活兒」。無論是現代還是古代，治玉過程中工匠都必須一點點地耐心琢磨。

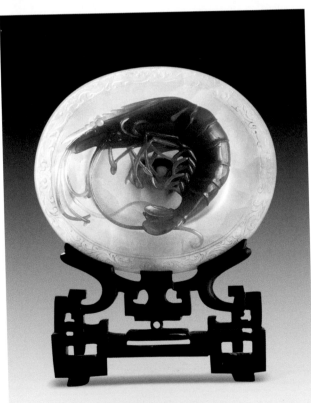

圖 3-9　瑪瑙《蝦盤》，王仲元創作

俏色，是一種特殊的琢玉工藝。藝人根據玉材的自然色澤和紋理，經過巧妙的設計，運用適合的琢磨技法，可以使作品的造型與顏色達到出神入化的藝術效果。此作品巧借天然瑪瑙的顏色，琢成白盤中的駝紅色大蝦，尾節、輔股透明活現，堪稱極致。

圖 3-10 獨山玉擺件《屈原・天問》，陳朋旭創作（朱怡芳／攝）

在資源逐漸耗竭的今天，傳統的因材施藝也更多地向「尊材施藝」轉變。設計製作更加尊重自然玉材的特點，盡力保留原石自然的皮色、質地美感和個性，理解每塊玉料內在的語言，然後依原石的形、色、質在一些局部進行細微雕琢，化繁爲簡而不是無所不雕，最終充分展現工美和玉美。

尤其在優質材料愈加稀少的今天，藝人惜材，盡量少雕琢或去雕琢，使玉石保留本眞的美（圖 3-9）。正如曹雪芹在《石頭記》中塑造的「通靈寶玉」本應是一塊象徵心靈美和品格美的、自然純眞的璞玉那樣，令人們反思：原來傳統禮制道德規範「琢磨」出來的所謂「肖子完人」也不盡是眞美的。「玉不磨不成器」由此具有了正反兩重性，「磨」以適應社會、回歸社會，「不磨」以親近自然、回歸自我（圖 3-10）。

▋ 心凝形釋　陶風瓷韻

　　古人將陶瓷工藝稱為「陶埏」，這種概括精簡貼切而寓意深刻。捶擊、踩踏練泥為「埏揉」，寓意磨煉人的脾性；和泥、陶冶製作為「埏埴」，寓意後天的教化、培養。中國陶瓷是凝氣聚神的工藝，更是孕育培養、陶冶人性的藝術。它雖被喻為泥與火的藝術，但實則在土、水、火、氣的融合中生成，心凝而形釋。而陶風瓷韻，美在胎質，美在形體，美在釉色，美在裝飾，究其根本，它真正美在人們的勤勞、智慧和心願。

　　不同的製胎方式展現出不同的胎質之美：泥條盤築充分體現了胎質的泥性自然和手工的樸拙之美（圖 3-11），手工拉坯更顯凝氣聚神（圖 3-12），絞胎製作讓肌體紋理充滿幻化的意境和無限的可能性（圖 3-13）。在旋轉的輪盤上，人們巧借慣性施以適合的力道進行手工拉坯，就是一種在專注、靜心、養性的心凝活動中讓胸中之形釋放的過程。泥土在自己手中成就出各個形狀的那一刻，或者才能對女媧造人有了真切的感悟。反覆拉坯的過程讓手有了時間感、空間感，更甚是確定的存在感。轉盤上每次旋轉運動，每次手與泥土的接觸，都能刺激感覺神經。規整這個泥土構成的器物，不能施

圖 3-11　海南黎族老婦人使用泥條盤築法製陶
（鄧啓耀／攝）

早在史前社會，人類就採用泥條盤築來製作各
種生活中的實用陶器，而今只有一些黎族地區
的老人還沿用這種技術：先將泥搓成長條，從
下向上根據所需型進行盤築，最後將裡外修
飾抹平，即可成器。用這種方法製成的陶器，
內壁常常留有泥條盤築的痕跡。

圖 3-12　鈞瓷的拉坯製作，河南洛陽民俗博物館
非物質文化遺產傳承展演（磊鳴／攝）

拉坯也叫做坯，是製作陶瓷的 72 道工序之一，
也是陶瓷成器的最初工序，即器物的雛形製作。
拉坯時要時刻注意造型，而較大的製品往往還要
分段拉製。從哪個部位分段，一般可以看出師傅
的水平高低。

加蠻力，而需妙用氣息來駕馭，神定、心靜，不能急功近利。其間，節奏、
力量、技巧缺一不可，越是急於施力、急於得到成型的結果，反而越容易
在過程中功虧一簣。

　　陶、瓷之為「器」必有其形。中國陶瓷的造型千奇百態、包羅萬象，從
民間生計的磚瓦（圖 3-14）、缸、鹽辣罐，到文人居士的紫砂茗壺、文房器用（圖
3-15），再到宮廷御用的碗、盤、爐、瓶和玩賞陳設，又或者祭祀喪葬的罐、

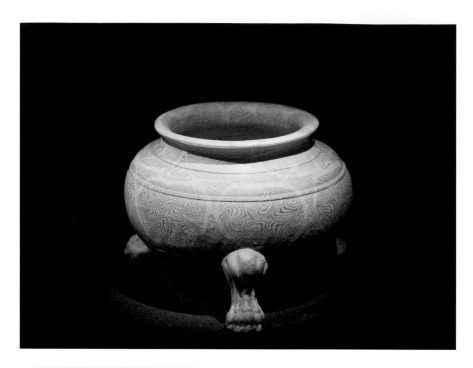

圖 3-13　唐代鞏義窯絞胎三足爐，北京故宮博物院藏（磊鳴／攝）

絞胎工藝始於唐代，採用兩種或以上的泥料反覆揉練加工，由此坯體出現不同色泥絞在一起的紋路肌理，有的像木紋，有的發散似花朵，變化多端。

圖 3-14　漢族瓦貓（楊興斌／攝）

用陶泥燒造而成的瓦貓，常置於屋頂上，由於相貌誇張，被百姓認為可以驅嚇鬼怪，護佑家宅。

圖 3-15 元代景德鎮窯青白釉
五峰筆架，首都博物館藏

筆架造型以 5 座山峰為創意，
山頂各有祥雲環繞，竹葉、花
枝依山傍水，水環繞著山，浪
水微波。

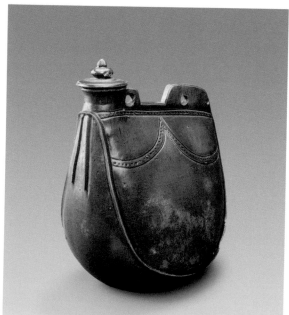

圖 3-16 遼代醬釉皮囊壺，首
都博物館藏

遼代醬釉皮囊壺是具有契丹族
風俗特點的陶瓷用品，由於北
方游牧民族以騎行為主，用來
盛放液體的壺也就模仿扁皮囊
的式樣，以便於馬背上攜帶。
有的皮囊壺上還專門模仿雕塑
出縫紉針腳的痕跡。

83

圖 3-17　明代德化窯白釉觀音塑像，北京故宮
博物院藏（矗鳴／攝）

德化白瓷的瓷質細密，釉色溫潤，雕塑以達摩、
觀音等人像的刻畫見長。

瓶、舍、俑，手工捏塑、泥片貼築、泥條盤築、模製、輪製的成型工藝與象生形（圖 3-16）、幾何形所表示的不同形意相合，可謂形體多姿、意蘊豐富。

　　如果將中國陶瓷的形體喻爲「多姿」，那麼陶瓷的釉色則是「多彩」。一代代工匠不斷地研製、追求更多的釉色，爲世人描繪出一個個豐富的色彩世界。純色釉就像披上外衣的眞人般，或素淨或典雅：白瓷清純、潔淨，諸如德化白瓷（圖 3-17）中的孩兒紅，就像白裏透紅的皮膚，細膩、紅潤；青瓷靈秀、含蓄，梅子青、粉青、豆青各色，有的柔和靜謐、有的晶瑩活潑，恰是「青如玉，明如鏡，聲如磬」的寫照；黑瓷深邃、沉穩，或以黑爲地形成流動變幻的紋理圖案。

　　窯火氛圍，宛若母體般孕育著未出生的胎兒。從原初的豎窯到後來的爬坡龍窯，世代工匠在實踐中摸索出窯爐溫度、窯內氣氛對陶瓷製品產生關鍵影響的種種經驗。比如宋代哥窯（圖 3-18）瓷器上無一重複的「魚子紋」、「百坽碎」、「金絲鐵線」，就是因胎與釉之間的收縮比例不同，而形成的一些特

圖 3-18　宋代哥窯貫耳瓶，首都博物館藏

此貫耳瓶造型端正典雅，通身佈滿交織著的金絲鐵線，具有哥窯作品的典型特徵。金絲鐵線，又叫「鱔血」，釉面上呈金黃色小開片紋路者爲「金絲」，呈鐵黑色大開片紋路者爲「鐵線」，「金絲鐵線」使得原本平靜的釉面產生了一種富於韻律的美感。

殊紋理效果。陶瓷的釉色之美中有一類是奇異變幻、意想不到的美，它的形成離不開窯變。有關窯變的神話，既有美化也有妖化，但都表明，在古代，窯變的形成具有偶然性，一開始或者並不為人們所接受，而後來慢慢地成為一種世間罕有又不可複製，且有意趣效果的特殊工藝。事實上窯變與釉的成分有客觀的因果關聯，比如建窯黑瓷上的「兔毫紋」、「油滴紋」、「曜變」（圖 3-19），鈞瓷表面紅裏透紫、紫裏藏青、青中寓白、白裏泛青的色彩。除了色釉所含的成分之外，這些奇異的色彩和形態效果與窯火氛圍、保溫時長有著必然的聯繫。現如今人們在前代人的經驗基礎上，通過科學方法控制窯內氛圍，採用不同的釉料配方，可以成功、熟練地燒造一些窯變釉。

　　裝飾之美，從彩陶的抽象紋飾（圖 3-20），三彩的異域風情，到青花的花葉圖案和書畫意趣，到磁州窯的生活寫意，再到粉彩的細緻工筆（圖 3-21），

圖 3-19　元代鈞窯天藍釉貼花獸面紋連座雙耳瓶及局部，北京新街口元代遺址出土，首都博物館藏

雙耳瓶瓶口為五瓣翻卷狀的花朵，頸部細長，上腹飽滿，下部略鼓，與口部的花瓣對應鏤空有五孔壺門座。鈞窯瓷器中以窯變最具特色，此瓶採用手拉坯和貼塑工藝而成，造型奇特，燒成難度亦大，通體的天藍色釉上流淌著不規則的紫色、褐色、黃色。

87

圖 3-20　新石器時期彩陶

新石器時期彩陶的紋飾有抽象的水波紋、鳥紋、
魚紋、葫蘆紋、蛙紋以及人面紋等。通過大小、
曲直、疏密、重複等構圖方式，展現出頗有秩
序和節奏韻律的美感。

織金彩的濃豔富麗（圖 3-22），其描繪前的施地，繪作時用筆的力道，釉料的成分配比，以及角度、姿勢都屬工藝之列。拍印、刻畫工藝則令單色釉陶瓷有了若隱若現、漸深漸淺的層次變化，更顯氣韻生動。鏤雕、貼、塑等工藝，則使陶瓷看似穿著繁錦衣裳，在或疏或密的鏤空中讓體膚呼吸，煥發精神。

　　中國陶瓷的發展基於一代代人無數次的工藝實踐，人們也逐漸認識到陶與瓷在胎土成分、燒成溫度甚至釉料使用上有著本質的區別。中國的製

圖 3-21　清代雍正
時期的粉彩茶梅紋
盤，首都博物館藏

鮮豔的茶花與淡雅
的梅花從盤沿向內
彎折，花枝因濃淡
而有陰陽向背的質
感。這種從器表畫
到器裡的折枝花卉
畫法，也稱過枝花，
是雍正粉彩陶瓷極
富代表性的工藝。

圖 3-23　元代景德鎮窯青花鳳首扁壺

元代青花瓷器中有一類是獨具伊斯蘭風格的器物。這個鳳首扁壺的口小頸短，壺腹扁圓，壺流似曲頸的鳳首，壺柄彎曲如抽象的鳳尾，壺身兩側用青花勾勒出起舞的鳳翅，整隻鳳鳥如同在花中飛舞。

圖 3-22　廣東織金彩瓷，余培錫創作

織金彩瓷俗稱廣彩，它善用金色和其他釉色相搭配，有的金絲細縷如同彩色地子上織出的金線，金碧絢麗。

91

陶歷史逾萬年悠長，而製瓷卻晚於製陶，若以宋代作爲瓷器工藝成熟的里程碑，也有千年之久。中國的萬年陶風、千年瓷韻，隨陸路與海上絲綢之路傳播至世界各個角落，並在這個過程中與伊斯蘭文化、歐洲文化相碰撞，融入了世界文化元素。比如唐代流淌著西域胡風色彩的唐三彩，元代使用進口蘇麻離青釉料且一改中國傳統裝飾觀念的青花瓷（圖 3-23），清代施繪歐洲進口釉料的釉上琺瑯彩，無一不是中外商貿往來、工藝文化交流的經典流傳。中國瓷器在世界陶瓷工藝技術史上具有舉足輕重、毋庸置疑的地位。英國科技史專家李約瑟認爲，十八世紀以前，中國製瓷工藝傳入西方，而當時這門工藝在西方落後於中國近十三個世紀。中國瓷器凝集了技術與藝術的智慧，在傳播典雅含蓄的中國傳統陶瓷風韻的同時，也積極地容納、吸收、改良著國外陶瓷工藝和風格流派，就科技、經濟、文化、藝術方面，對世界的貢獻不言而喻。

▌ 寬和穩重　髹飾文采

以漆飾物，即「髹飾」，現如今則通俗稱作「漆工藝」。中國漆工藝歷史甚爲悠久，早在上古時期，堯禪位給舜時，製造過一種食器，其上就「流」有黑漆。到了禹受命天下時，漆已不再是食器專用，而在祭祀器物上有了外「染」黑漆而內「畫」朱漆的應用（圖3-24）。簡簡單單的「流」、「染」、「畫」恰是早期樸素的漆工藝，而髹飾中，黑與紅的色彩搭配則又給人最簡練、最純粹、最沉穩的印象（圖3-25）。可以說，髹漆

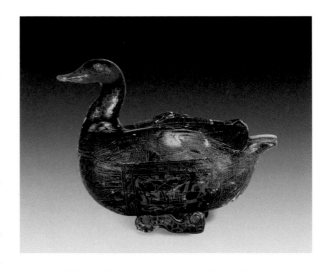

圖3-24　戰國彩繪樂舞圖鴛鴦形漆盒，隨州市曾侯乙墓出土，湖北博物館藏

盒子總長20公分左右，鴛鴦的頸部有一榫頭嵌入頸部的卯孔內，使頭可以自由旋轉。鴛鴦的前胸和脖頸有朱漆描畫的具象鱗紋，翅膀則是抽象的折紋。盒身右側彩繪有擊鼓樂舞場面；左側則繪有樂師撞鐘場面，以雙鳥爲柱，上層掛鐘，下層懸磬，旁邊站有樂師，其形非人非鳥，正在撞鐘。

真正爲世人認知、留傳，主要還是因其豐富的藝術裝飾性。

漆器呈現寬和穩重的美感，是材料的特殊性所決定。漆不像木或石那樣能夠作爲天然獨立雕琢的材料，它通常附著在不同的胎體上，如木胎、夾紵胎、皮胎，而且它還常結合其他材料，如金、銀、銅等金屬，珠、玉、石、牙、螺鈿（圖3-26）等百寶，以及陶瓷、皮革等適用的材料。以漆液裱糊麻布而成的夾紵胎與木胎相比造型上變化多、更自由，而且更加輕便。夾紵工藝起初僅限於形體不大的實用、祭祀器物上使用，但到了晉代，佛教盛

圖 3-25　西漢彩繪雲鳳紋漆耳杯，湖北江陵毛家園 1 號墓出土，湖北省博物館「秦漢漆器藝術」展（楊興斌／攝）

耳杯，帶握把之小杯，兩耳像雀之雙翼，故亦名「羽觴」或「羽杯」，是古代用來盛酒或盛羹的器具。這件漆耳杯由黑朱兩色組成，朱漆勾勒的雲氣紋和鳳鳥紋瀟灑自如。

圖 3-26　揚州螺鈿漆器座屏局部（朱怡芳／攝）

點螺漆器是中國傳統工藝品，「點螺」即以彩貝，如珍珠貝、夜光螺、石決明等爲材料，組合成精美的圖案，鑲嵌在漆面上的一種裝飾工藝。此座屏中，棲息在樹枝上的鳥毛色光亮，花朵也有深淺濃淡的變幻，這些都因精妙的點螺而成。

行，工匠們發展了這門技藝，並在大型佛像的造像上廣泛運用。如今浙江的天台山承續了傳統的夾紵胎造像工藝（圖 3-27），工匠們先用泥在內部塑模，再在模上施漆液、裱麻布，較大的佛像一般需要施裱十餘層，之後刮漆灰進行打磨，等乾後將內部的泥模水溶脫空，最後在形體外部塗金漆彩。唐代的金銀工藝十分發達，貴族崇尚金銀的華貴氣質，這使得髹漆工藝在前代金銀鑲嵌、金箔貼花的基礎上發展出與金屬工藝結合的新工藝──金銀平脫，它是用膠漆將裁剪好的金銀薄片紋樣貼在器物表面，再經過數道髹漆研磨，使金銀花紋脫出，當時貴族的碟、瓶、碗無不如此。

雖然漆器給人的整體感覺是寬和穩重，但由於髹飾手法千變萬化，所以形成流暢自由、規矩含蓄、幻妙絕

圖 3-27　福州脫胎漆器《麻姑進酒》，福建省博物院藏（王達寧／攝）

此器以麻姑於絳珠河邊用靈芝釀酒為西王母祝壽為題材。人物麻姑梳高髮髻，長眉細眼，高鼻梁，小口含笑。雙手褪於袖中，身體微向左傾，捧酒立於座上。座底寫有「福慶安漆器」字樣。

圖 3-28　戰國早期彩繪漆瑟殘片《射獵圖》，河南信陽長台關 1 號墓出土，河南省文物研究所藏

殘片位於瑟首，上彩繪射獵圖案。畫面中，獵者頭戴黃色高帽，下衣著地，執弓張弦，周圍還環繞著鹿、龍、雲氣等。楚國畫工精湛的彩繪技巧和楚人生活的真實場景都通過殘片生動地體現出來了。

色的文采美感也不拘一格。

以漆畫爲例，筆法自然的髹漆彩繪、描金令漆畫的行雲流水往往更有畫韻。信陽長台關戰國楚墓出土的彩繪描漆小瑟殘片（圖 3-28），攝取了神、人、龍、蛇與犀獸的物像神情，爽利流暢，用色多達黃、褐、綠、藍、白等九種，且已有鮮紅和暗紅之分。事實上，髹漆彩繪的難度遠大於在紙上描繪，對質地的把握、持筆的角度、運力的輕重、用料的厚薄等都很講究。金，作爲彰顯富貴的物質，也極盡其能地被用在各類漆器裝飾上，描金所用就是細膩的泥金（圖 3-29）。工匠技藝嫻熟才能用筆穩健、運線多變，才能拿捏準確形態、用色富麗和諧，心手調和進而達到「技近乎道」的境界。

運針如筆的針刻、戧金是髹漆中的另一類

圖 3-29　黑漆描金三開光徽章紋風景摺扇，廣東省博物館新館「廣東歷史文化陳列」展廳（馮多莉／攝）

「描金」即用金膠漆在漆地子上描繪好圖案紋樣，在其尚未乾透前，粘上金箔或金粉。描金技藝與描漆技藝有相似之處，裝飾和表現效果非常強。描漆一般底漆也爲顏色深重的黑、褐單色，而描繪圖案的顏色則多種多樣，不拘金色。

裝飾工藝。中國傳統工藝有個特點就是，各種工藝會在彼此模仿中得到創新，如模仿玉器晶瑩質地而獨樹一幟的青瓷燒造工藝，模仿銅器模範所成紋飾的髹漆、製陶工藝等。始於戰國時期的髹漆針刻工藝（圖 3-30）就是對銅器裝飾紋樣的模仿，精緻的雲氣紋和動植物紋飾，細若遊絲，流暢飄逸。「戧」則是在以針刻畫的基礎上，用填充方式細鉤纖皴，若是填入了金銀，

圖 3-30　仿漢代脫胎漆器所用的針刻工藝，鄭修鈐創作

針刻工藝早在戰國就已出現，到了漢代，在未乾透的漆器上針刻已十分成熟，而且發展出在針刻的淺槽內填金的戧金工藝。細密的金色針刻雲氣紋，比青銅器上的錯金銀效果更加細膩、飄逸。

即為「戧金」，例如精美的清代乾隆錦地鳳紋戧金鈿鉤填漆蓮瓣式捧盒，工筆花鳥之下壓著填漆的錦紋地，鳳鳥不但輪廓戧金，羽毛紋理也密施戧劃，與朱地比照，更是錦上添花（圖 3-31）。

　　漆器的自然光澤不像金屬那般閃耀，不像珠寶那般奪目，它的光澤更加沉穩、內斂。權貴階層追逐時尚，喜好有新意、有美感且稀有的物品，工匠也因此自覺地實踐著新奇技藝，這個過程中，漆器色彩單調的歷史也不斷被改寫，髹漆工藝頻頻創新，漆器表面也散發出亦淺亦深、由遠及近、變幻豐富的斑彩光效和漆質美感。如犀皮工藝（圖 3-32），北方稱之「虎皮漆」、「樺木漆」，南方則稱「鳳梨漆」，由於每上一道色漆就要進行打磨，故而漆器表面會現出一圈一圈、一層一層紅、黃、褐、綠的斑彩，看上去似雲層、

圖 3-31　清代乾隆錦地鳳紋戧金鈿鉤填漆蓮瓣式捧盒，北京故宮博物院藏

清代乾隆時期是填漆戧金工藝的巔峰，技術上已達爐火純青之境。此捧盒戧金細鉤為填漆、描漆的並用，在圖案紋理上運用了分層襯托之法。捧盒以錦地襯纏枝花，又以纏枝花襯雙鳳，圖案明晰，繁而不亂，代表了乾隆時期漆工藝的高超水平。

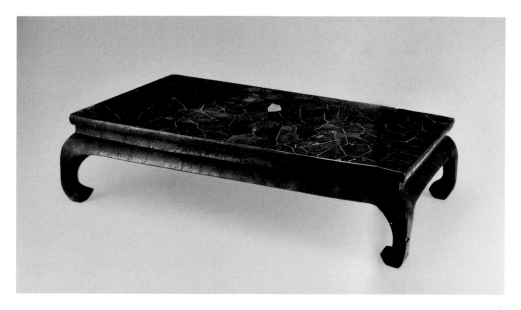

圖 3-32　明代犀皮漆冰裂紋炕桌

目前所知「犀皮」工藝始見於中國歷史上的三國時期，到宋元時期這種工藝發展很快，並且日臻成熟，明清時期則已經相當成熟。此炕桌表面深深淺淺的紅黑漆色，如同紅日雲霞，斑駁變幻，屬於典型的明代「斑紋漆」。

如松鱗，變幻美妙(圖 3-33)。

　　與這種有光彩的犀皮工藝不同，髹飾中還有一類體現漆本身沉穩質感和中和色調的工藝，即剔漆。「剔」亦稱作雕，剔漆所用厚厚的地子是經過上百道漆一層層塗積而成的。為了達到一定的雕刻厚度，僅刷塗數百道色漆就需要工匠們數年的工夫。剔漆風格因時代文化、技藝水準不同亦有迥異。唐代的剔漆不藏刀鋒，因而顯

圖 3-33　現代安徽的鳳梨漆漆面局部，甘而可創作（馬凱臻／攝）

早在南宋，安徽徽州的漆工就使用當地出產的生漆與綠松石、丹砂、石黃等有色礦物混合製成各色的「鳳梨漆」。這種特殊的漆用來裝飾製作硯盒、花瓶、扇柄等小品。此技藝曾一度失傳，今日所見徽州鳳梨漆乃後人重新研製而成，推光漆器表面可見其下不同層次的磨漆效果。

圖 3-34　六寶之「張成造剔犀盒」（FOTOE／攝）

這款剔犀也叫雲雕，一般先在胎上刷數十乃至上百道一種色漆，達到需要的厚度，再刷若干道另一種色漆，而後再刷一定厚度的色漆，之後剔刻出不同紋飾，刀口斷面便呈現出夾層的漆色，常見的紋飾有雲勾、卷草，迴旋生動。

得樸拙、快利，相比之下，宋元時期的剔工因藏起刀鋒而格外精緻、圓滑。剔，既有剔單色的，如剔紅、剔綠、剔黃；也有剔兩種及以上色彩的，即剔彩。比如剔犀（圖 3-34），它「勾雲回轉」的形態，在中國又俗稱「雲雕」，在日本則叫作「屈輪」。剔犀中常見「烏間朱線」，即逐層黑漆中有規律地塗有薄厚不同的朱漆，在勾雲回紋的刀口斷面能清晰地看到烏色之間如同勾勒出的朱線色層。

　　工藝技巧達到純熟的階段，工藝行業發展到一定程度，就可能出現一種奇怪的現象——「混搭」。這種難以逃離的怪圈，也許是因為工藝在技術層面已經很難創新，黔驢技窮，而「混搭」從某方面來說也算得上是一種新思路、新式樣。清代的髹漆工藝最終也同陶瓷、雕刻等工藝所走的道路一樣，各類裝飾技巧集於一身，顯出繁複乃至冗雜的一面，以此來彰顯工藝之奇和工藝之難。

　　中國的髹漆工藝曾傳入日本、朝鮮等國，並在這些國家得到創新和發展。比如剔紅在日本就被稱為「堆朱」，而且日本藝人將中國元代髹漆名人張成（圖 3-35）、楊茂（圖 3-36）的名字中各取一字，合稱其「堆朱楊成」，此名還成為漆藝世家的專有姓氏。但是因文化差異，在工藝的理解描述上也有區別：中國藝人也使用「堆」字，但指的是另一種工藝，就像「堆紅」，它

是採用漆灰堆起立體花紋，在花紋上進行雕琢修飾、最後通體罩漆的方式，這種工藝與剔雕相比難度低、工時短，因而曾被稱為「假雕漆」。漆藝在不同國家的傳播交流中會形成新的產物，或轉變，或發展，或昇華，比如中國的「戧金」工藝，在日本稱作「沉金」，而「沉」字更形象地表達了日本藝人對這門工藝的理解和再創。更有深意的是，英文中的「日本」，「Japan」，

圖 3-35　木胎剔紅梔子紋盤，元代張成造，北京故宮博物院藏

張成喜雕盛開的大花，襯以含苞欲放的骨朵，枝葉舒捲，滿布全盤。此盤即其典型作品，上約有百十道漆層，盤心有一朵大梔子花，花苞 4 朵，雕工渾厚圓潤，不露刀痕，代表了中國雕漆工藝的卓越水平。

圖 3-36 《觀瀑圖》剔紅八角形盤，元代楊茂造，
北京故宮博物院藏

楊茂的傳世作品不多，最著名的除了《花卉紋剔紅
渣斗》，就是《觀瀑圖》剔紅八角形盤。八角形盤
通體朱漆，天、地、水各以不同背景紋樣表現，雕
刻精緻。盤心構畫了亭子、曲欄、樹木、山石、老
者觀瀑、童子伺候的場景，浮雕淺刻的結合令人物、
景色遠近錯落有致。

另一種漢譯便是「漆器」，以此為代名詞，從某種程度上似乎印證了中日髹
漆文化的交流及其至深的影響。

■ 模範錯嵌　金銀鎏霞

相比兩河流域和埃及等地，中國遲至商周才迎來青銅時代的鼎盛。金屬工藝儘管出現得較晚，但在禮制化的制度保障下，中國的金屬製造技術發展快而且水準高，工藝創新、器物造型紋飾也充滿豐富的藝術想像力。商周青銅器（圖3-37），先秦及漢代的錯金銀器物，漢代銅燈，唐代的銅鏡（圖3-38）和金銀首飾，明代的宣德爐以及明清的景泰藍、花絲鑲嵌飾品（圖3-39）等，就如同時間轉盤上的刻度，標記了中國古代不同時期優秀的金屬工藝。

至今中國人用來形容榜樣的「模

圖 3-37　西周早期的酒器「未爵」，北京琉璃河出土，首都博物館藏

與商代青銅器相比，周代的青銅器已向實用、小型化、系列化的方面發展。此爵的造型優美，除了長流、翹尾、束腰、深腹、圓底外，還專門考慮造型線條的曲直對比，例如上部設計了傘狀的雙柱、半環形鋬，而下部則設計了足尖外撇的三錐足。爵的腹壁上鑄有陰刻銘文「未」字，故有「未爵」之稱。

103

圖3-38 唐代花鳥紋菱花
銅鏡，首都博物館藏（孔
蘭平／攝）

銅鏡上花枝和鳥鵲相間，
曲線飽滿流暢，連理枝、
並蒂蓮、交歡草、同心結
寓意夫婦愛情美滿、生活
幸福。

圖3-39 明代孝端皇后嵌
珠寶鳳冠，定陵博物館藏

鳳冠綜合了花絲和寶石鑲
嵌工藝，花絲工藝取用各
種金銀材料，以繞折、搓
製的基本絲形爲小單元，
比如常用的基本的竹節
絲、蔓絲、麥穗絲等，而
後通過堆、壘、編、織、
攢、招、填、焊等工藝的
組合，變換出更爲複雜的
花絲造型。

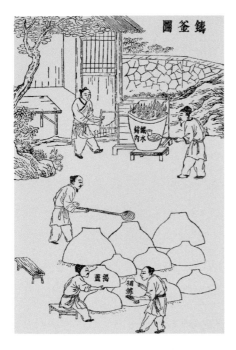

圖 3-40　《鑄釜圖》，明代宋應星《天工開物》

工匠將熔煉的鐵水澆注在雕塑好的釜模內，待
鐵水冷卻後揭開模蓋，釜形便形成了。

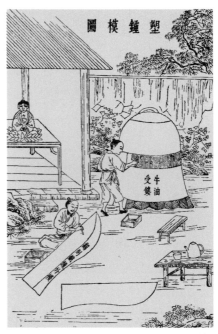

圖 3-41　《塑鐘模圖》，明代宋應星《天工開物》

由於鐵鐘具有一周飽滿的圓弧面，為了便於脫
模成型，鐵鐘的外模特意分成幾部分進行翻刻，
然後將所有外模拼合，待澆鑄成型後再分別取
下鐘的各部分外模。

範」二字，其實最早源於古老的金屬工藝。模範是通過傳統的冶煉鑄造，
以火攻金，使金屬從熔融到凝聚成型的工藝（圖 3-40）。聰慧的工匠們發明了
鼓風設備，將熔融的金屬引入土槽或澆注於模範之中鑄造成器。「模」為陽，
「範」為陰，模範相合，也是陰陽相合。通常，鑄造金屬器物之前必先製模
範，歷史上先有石範而後有便於製造精良物件的陶範、金屬範（圖 3-41）。《荀
子・強國》記載的「型範正，金錫美，工冶巧，火齊得，剖型則莫邪已」，
說明了只要模範標準、金屬成分優質、火候掌控得當、冶煉技術高超，取
出的器物就能達到莫邪寶劍般精美的程度。

圖3-42　正在加工蠟模的工人，四川廣漢新概念青銅時代藝術品有限公司生產基地（黃金國／攝）

蠟模是用蠟基材料製造的模樣，即先把要做的鑄件用蠟料製成模型，是一種常用鑄造方式。

在模範之中有一種特殊的方法叫熔模法，也就是著名的「失蠟法」。失或熔，可以描述為一個從有形（凝固的蠟模）化無形（熔成蠟液）而後成型（金屬器型）的過程（圖3-42）。它能使質感厚重的金屬器物呈現剔透玲瓏的多層次美感。早在西元前五世紀，中國的失蠟鑄造工藝水準已經很高。曾侯乙樽盤就是一件綜合傳統模範、失蠟法鑄造、鉚焊等工藝而成的精美青銅藝術品。樽的口部敞作喇叭狀，滿飾透空的蟠虺紋，層次豐富，整體形成特殊的肌理效果，從而一改青銅器厚重的印象。樽的頸與腹之間有四條縱向攀遊的虯龍，以鏤空的蟠螭紋構成它們的軀幹，這四條龍回首垂吐鉤舌，與下部平伏於盤口的四隻夔縱橫呼應。整個樽通過不同標準式樣的模範成型，因而可以做到形式活潑、層層通透（圖3-43）。二十世紀，西方國家先後改良這項傳統工藝，使古老的失蠟法在現代航空、船舶領域部件和精密儀器鑄造中得到進一步的發展。

如果說模範工藝重在金屬器物的成型，那麼鏤金錯彩的錯金銀與鑲嵌工藝，則是讓金屬器物變得華美的裝飾手段（圖3-44）。「錯」，有在金屬器物上塗畫的意思，但通常是將金銀細絲嵌壓在淺鏤的紋飾中然後磨錯，以使圖紋與底顯現不同的金屬光澤。錯嵌工藝起初常見於兵器、禮器，它們的形制簡潔、弧線優美，紋飾鏤錯精細、光整。先秦的錯金銀到了漢代與實用器物結合有了新的發展。除人形銅燈之外，象生類銅燈在漢代極為流行，傳世作品中就有一件設計精妙、錯金銀華飾的牛形銅燈（圖3-45）：燈身

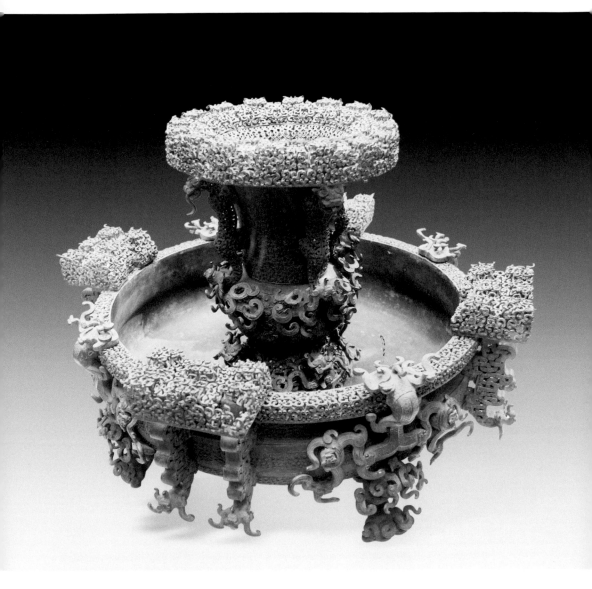

圖 3-43　戰國曾侯乙樽盤，湖北省博物館
藏（黃旭／攝）

曾侯乙樽盤是春秋戰國時期最複雜、最精
美的青銅器物。樽是一種酒器，盤是一種
水器，曾侯乙樽盤將樽、盤結合於一體，
極其別致。

107

圖3-44　戰國錯金銀青銅虎噬鹿器座，河北省
平山縣中山王墓出土，北京故宮博物院藏

器座主體爲虎，瞪目、豎耳、俯身、虯尾，滿
口吞噬一隻幼鹿。鹿拼命掙扎，但無濟於事。
虎身回轉成弧形，右前爪抓著鹿腿而懸空，反
借鹿腿支撐器物平衡，構思奇巧自然。虎頭、
虎背、虎尾則採用錯金工藝生動再現了抽象的
毛紋。

外部依稀可見精細、流暢的錯金銀龍鳳神獸紋飾，整個造型中牛的角、頸、
背曲線自然、有力，流露出義勇、仁儒的性格。與牛身整體敦實、沉穩形
成對比，燈罩鏤空更顯輕巧而且便於透光，燈盤上可開闔的機關利於調節
光線和擋風，牛角回至背部連通內部的煙塵導流機關，煙霧並非直接釋放，
而是經循環爲內部盛放的水所吸收，古代中國人民的環保意識與設計智慧
實在了得。這樣的一件藝術品堪稱實用與美的經典融合。

　　　鎏金是使金屬光彩奪目的另一大工藝（圖 3-46）。《本草綱目・水銀條》

圖 3-45　東漢錯金銀牛形銅燈，江蘇揚州邗江縣
甘泉 2 號墓出土，南京博物院藏

圖 3-46　唐代鎏金鸚鵡紋提梁銀罐，陝西省博
物館藏

銀罐裝飾以鸚鵡爲主題。鸚鵡形象鮮活，罐身
圓渾，團花飽滿，三者相互契合，恰到好處。
此罐製作工藝複雜，綜合運用了錘擊、澆鑄、
切削、拋光、鏨刻、塗金、焊接等工藝。銀罐
足底內還加焊有一圈圓箍，這樣使得罐底更加
結實。

有「水銀，能消化金銀使成泥，人以鍍物是也」的記載。事實上，以「火鍍金」
或「汞鍍金」爲名的鎏金工藝在中國春秋戰國時期就已出現，而中國也是世
界歷史上最早掌握這項工藝的國家。一般來說，銅銀器物上均可鎏金，但
器物表面必須平整光潔，因此要細磨拋光後再施鎏金。西漢的「鎏金 」⁽圖
3-47⁾，器身光整、豐滿，束頸、鼓腹、圓底，通體素面無紋，肩部有規整
的耳環，三隻飽滿的蹄足起到支撐作用，僅施鎏金的素潔表面更加烘托出
容器的形體和風韻。

圖3-47　西漢時期鎏金，
貴州省博物館藏

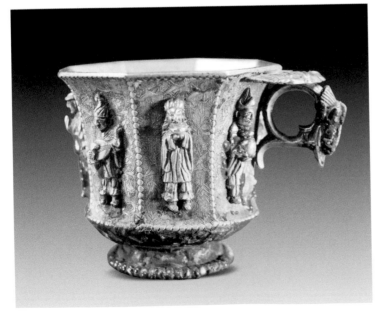

圖3-48　唐代樂工八稜金
杯，陝西何家村出土，陝
西歷史博物館藏

金杯通高不到5公分，精
心刻畫了胡樂、胡舞表演
的場景。唐代國家繁榮強
盛，吸引了不少外邦胡人
聚集都城，一時間長安
「胡風」盛行。此金杯運用
澆鑄、鏨刻等工藝，造型
和紋飾均深受西方文化影
響，再結合中國傳統的魚
子地紋和蔓草飛鳥紋，顯
示出唐代藝術包容性的特
點。

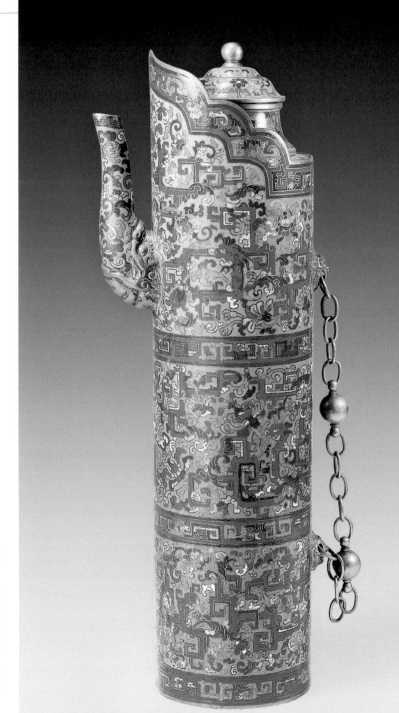

圖 3-49 清代乾隆時期掐
絲琺瑯夔龍紋多穆壺

「多穆」在藏語中本意為
「酥油桶」，後在其口沿處
添加僧帽狀邊，又多了壺
把和壺嘴，即成「多穆壺」，
藏、蒙少數民族多用其盛
放乳液。此壺身施以藍色
琺瑯為地，滿飾紅、粉、
綠、黃琺瑯色彩，掐絲幾
何夔龍與纏枝蓮穿連交
錯，絢麗華美。

據歷史記載，西域月氏崇尚金銀製作，恰逢民族文化開放融合的大唐盛世，唐代的金銀器和銅鏡製作因此而發展到一個新的藝術高峰。作為盛世之物，唐代開元年間製造的銅鏡，多數以白銀和銅等分鑄成，而每件也需用白銀數兩，故擁有不菲的藝術和經濟價值。與銅鏡還具有一定的實用性不同，樂工八稜金杯（圖 3-48）的藝術性則遠遠超過實用性，它集合了當時優秀的澆鑄、鏨刻工藝，整個杯體以魚子紋為地，再鏨刻蔓草與飛鳥，杯稜與杯足鏨刻有連珠紋，無不顯示出盛唐的富華與氣派。

還有一門在中外文化交流史上無法忽略的金屬技藝便是銅胎掐絲琺瑯（圖 3-49）。在中國明代的景泰年間，這項工藝已臻完善，又因為製成的器物以藍釉色調為主，後世便稱其為「景泰藍」。銅胎掐絲琺瑯，顧名思義，首先要製成薄厚均勻的金屬胎體，才能進行掐絲琺瑯的裝飾。所用的絲有圓扁之分，粘焊在圖案輪廓上既有很強的裝飾性，還可阻隔相鄰的釉料，以免串色。以藍槍、吸管為筆，填施釉料成畫的過程就叫「點藍」（圖 3-50）。「點藍」和「燒藍」往往要互助相輔進行，點好後燒，燒一遍再點、再燒。經打磨、擦亮，或者鍍金最終完成。後來，在此基礎上還延伸出銅胎畫琺瑯工藝，清代宮廷中尤為盛行。

與永無窮盡地追求金銀華彩的富麗裝飾一樣，中國的工匠們還樂此不疲地追逐金銀細金工藝的精密與纖巧，鏨刻、花絲、鑲嵌（圖 3-51）就是在與不同國家的文化交流中沉澱出的獨有的工藝特色。可以說，雖為金屬工藝的後起之秀，但中國在世界金屬工藝史上書寫出了自己特有的霞彩篇

圖 3-50　北京琺瑯廠的工人正在進行點藍（朱怡芳／攝）

章，並取得了令世人讚歎的科學與藝術成就。

圖 3-51　清代乾隆時期琺
瑯鑲玉葫蘆瓶，河南博物
院藏（董麗洴／攝）

此葫蘆通高約 60 公分，
表面除了採用填琺瑯工藝
做成藍色、綠色的素色葉
子和點綴其間的珊瑚紅葫
蘆花朵之外，掐絲而成的
葫蘆絲藤和露出的銅胎地
清晰可見。胎地上並非光
素無紋，還有細密的珍珠
麻地。

113

▌錦繡文章　染服織造

文章之「文」亦作「紋」，中國傳統織造、印染、刺繡工藝中豐富而具創造力的一面正可以用「錦繡文章」四個字來概括。雖然這些工藝不僅限於穿戴裝飾，但服飾卻是這些工藝得以集中體現的載體，頗具代表性。著衣既可護體，亦可彰顯身分。與布衣百姓不同，達官貴人的華冠麗服往往離不開綾羅綢緞和特定的制式紋樣（圖 3-52）。華夏中國之「華」正是出自「冕服

圖 3-52　戰國黃絹蟠龍飛鳳紋繡面衾，荊州馬山 1 號墓出土，湖北省荊州博物館楚漢織繡品展（楊興斌／攝）

此衾長將近 2 公尺，似正方形，表面由 25 片不同花紋繡成的絹拼成，正中是 23 片繡絹綴成的蟠龍飛鳳，左右兩片是舞鳳逐龍。

圖 3-53　清代繪畫中的十二章紋圖

儒家對服飾「十二章」有著特定的義解：「日、月、星辰」
取其照臨，「山」取其鎮、取其人所仰，「龍」取其變，「華
蟲」取其文，「宗彝」取其智，「藻」取其潔，「火」取其明，
「粉米」取其養，「黼」取其斷，「黻」取其向善背惡。

華章」之「華」，文章華彩絢麗，對於禮儀之邦而言，才是大美和大國的氣度。
天子冕服十二章，是從史前社會生發，在西周時期成型，後為歷代王朝所
承傳的經典帝王服飾紋樣，而這些織繡在服飾上的紋飾，其形意也從原始
宗教圖符演變為正宗的儒家倫理道德觀念所固化的禮制權力符號（圖 3-53）。

　　中國歷來就被譽為世界紡織大國，不僅是因為發明創造了令世人驚歎
的絲綢，貫通了文化貿易的絲綢之路，更大的貢獻表現在織造機械和織造
工藝上。紡織離不開經緯，經緯交織的方式一定程度上歸功於織造機械的
不斷發展和完善，從而成就了豐富精美的織造工藝品。從腰機（圖 3-54）到花
機（圖 3-55），機構越來越複雜，設計越來越精妙。織錦花機上每道工序都需

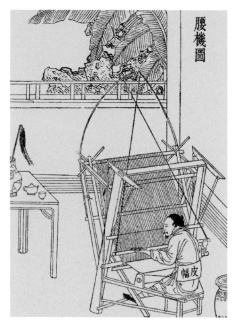

圖3-54 《腰機圖》，明代宋應星《天工開物》

這種小型的腰機工作方便，織匠在拴有熟皮的一端坐下，其力全在腰上，腰機也正因此得名。在傳統社會，老百姓用腰機來織葛、苧、棉布的比較多，織出的布帛整齊堅澤。

圖3-55 《花機圖》，明代宋應星《天工開物》

花機全長1丈6尺，中間裝有衢盤，即調整經線開口位置的部件，下垂衢腳，即使經線回復原位的部件。衢腳是用加水磨滑的竹棍製成的，共1800根。花機織造時需兩人合作，一個人坐在下面踏織，另一個人坐在花樓架木上負責提花。

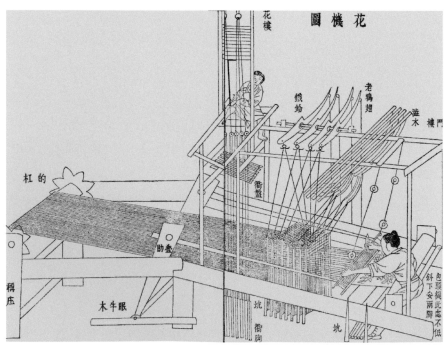

細心經營，而最為關鍵的工藝環節當屬「結花本」，《天工開物‧乃服》有「凡工匠結花本者，心計最精巧，畫師先畫何等花色於紙上，結本者以絲線隨畫量度，算計分寸秒忽而結成之」，而在張懸的花樓之上，織者並不知道能夠織成何種花色，只是隨其尺寸度數穿綜帶經地提織，待屢次梭過之後，花形就顯現了出來。

　　中國傳統織繡中，一道特殊的美景便是花團錦簇的「團紋」紋飾，以圓團、反覆、連續的技法為主。妝花（圖 3-56）是中國雲錦中最為華美、奇特的團紋，由於採取了邊織邊著色、不同花樣經緯交織的方式，能夠形成特殊的亮花、暗花、多彩的藝術效果，色彩變化多者可達十八色。比如紗地織金孔雀羽妝花中金翠交輝的祥雲騰龍，就是將最鮮豔的綠色孔雀羽毛一根根撚製成「翠羽線」，然後與金線相織而成，當從不同的角度看，團紋會發生深淺、濃淡、明暗等奇妙的色澤變化，祥雲和龍體也如活了一般浮游騰升。

圖 3-56　清代大紅地加金串枝蓮妝花緞，南京雲錦研究所藏（朱怡芳／攝）

此妝花緞以大紅色為地，通經斷緯地織造出牡丹與荷花相間盛放、花團錦簇的姿態。穿枝的花葉如雲卷雲舒般柔美秀麗、風情萬種。花朵勾勒出卷邊、枝葉勾勒出筋脈，而且色彩變化多端，僅織造勾勒出的色彩就有白色、粉色、鵝黃、嫩綠、水藍、赭色、金色等多種，其中搭配巧設，既有色相相近的不同飽和色的組合，也有色相對比強烈的織色。

117

圖3-57　清代嘉慶年間黃地緙絲五彩金龍十二章紋
夾龍袍（張波／攝）

此袍圓領，大襟右衽，馬蹄袖，四開裾。明黃地緙
絲面，明黃色絹裡。石青地緙絲雙龍戲珠紋領袖邊，
外爲織金雙距紋緣。袍面緙絲織金龍紋9條，間飾
五色雲蝠紋，十二章紋，壽桃紋，珊瑚、方勝等雜
寶紋，下幅八寶平水和立水紋。

「綾絹以浮經而見花，紗羅以糾緯而見花，綾絹一梭一提，紗羅來梭提，往梭不提，天孫機杼，人巧備矣」，是說經緯不同的織造方法能夠織造出綾、羅、紗、絹、綢、緞、錦等不同薄厚質地和紋案肌理的織品，然而，織品的錦繡華麗，也離不開精巧設色。

中國古代染織繡品上的設色，既有意識形態下的青、白、赤、黑、黃五色體系，又有絢爛多姿的自然色體系。五色體系中的黃色代表位居中央、最為貴重，是帝王專用的色彩（圖 3-57）。而自然色體系不但有色相的區別，還有色彩明度、純度的差異，比如：紅色可有大紅、桃紅、水紅諸種；黃色又有赭黃、鵝黃、金黃之分；綠色不乏豆綠、油綠之別；白色亦有月白、象牙白；青色分天青、鴨蛋青；藍色有水藍、天藍等等。印染織造中，這些色彩相配，有的深淺暈開，有的強烈對比，用於不同社會階層的服飾制

圖 3-58　唐代彩色夾纈絹

唐代詩人曾有「成都新夾纈，梁漢碎胭脂」、「醉纈拋紅綢，單羅掛綠蒙」的詩句，在描寫唐代夾纈豐富的色彩的同時，也從側面反映出當時夾纈藝術的繁盛。從這幾片殘存的夾纈絹中可以看出唐代的染織水準高超，不但圖案曲線複雜、生動，多種印色更是準確。

度，形成儀禮、生活中的服飾文化。

　　有一類織物上的印染技藝，創造出了中國「布上青花」的藍白之美，這就是夾纈、蠟纈、灰纈和絞纈。它們合稱爲中國傳統印染工藝的「四纈」，其生成原理不外乎「留圖染底」和「留底染圖」。夾，本身就是一種工藝，用雕好的木質花版層層夾緊坯布，然後在不同色彩的染料中浸染，去掉木版後圖案花紋自然成型（圖 3-58）。蠟染，則表明覆蓋圖底的材料是蠟液，用特製的工具蘸取蠟液，在繪有圖案的坯布上描畫，薄薄一層蠟液凝固後即可浸染，而後加熱煮去蠟液，圖底即成（圖 3-59）。灰纈，是取了夾染與蠟染工藝之長，將單幅紙質薄花版覆蓋在坯布上，刮塗糨糊，鏤空處被糨糊所

圖 3-59　重慶中國三峽博物館西南民族民俗風情廳展出的苗族蠟染上衣（楊興斌／攝）

苗族蠟染的圖案題材具有濃郁的民族風情，而且線條十分細密，特別是肩肘部的蠟染圖案，細者如毫髮，雖然都是簡單的幾何紋，但不同疏密和粗細的線條通過重複、連續、對稱等手法，令蠟染在流露質樸氣息的同時增添了更多的細膩。

圖 3-60　藍印花布《鳳戲牡丹》，吳元新創作

灰纈又稱靛藍花布，即所謂的藍印花布，古代也叫作「藥斑布」、「澆花布」，距今已有千年以上的歷史。如今位於江蘇省東南部的南通藍印花布頗具名氣，具有一定的產業規模。南通藍印花布代表作《鳳戲牡丹》在第三屆中華民間藝術精品博覽會上榮獲博覽會金獎。

圖 3-61　雲南大理白族紮染方巾（朱怡芳／攝）

絞纈，也就是常說的「紮染」，是白族人民的傳統民間工藝產品。大理白族紮染的花形多爲規則的圖形，取材於動、植物形象或歷代王公貴族的服飾圖案，佈局嚴謹飽滿，洋溢著濃濃的生活氣息。

填滿，乾燥後浸染色彩，最後刮去糊料，露出圖案（圖 3-60）。絞纈中的「紮」或「絞」，則是將織物的某些部分紮結起來，使其沾染不到顏色，待浸染完成後紮結部分的圖案會顯現出自然的色暈（圖 3-61）。其實，織物印染的色彩不只藍色一種，只是因爲在古代藍色顏料易得、價廉而且便於印染，所以藍染製品最爲普及。與藍染相比，其他染色的成本高、難度大，製成的衣物也只有官貴才能穿戴得起，但隨著印染工藝的發展，紅、紫、黃、褐等各色染織物也逐漸出現在平民的服飾中。

　　與織造巧借器械不同，中國刺繡，是一門在針線穿行之中構畫光、形、色、地的純粹的手工工藝。（圖 3-62）它不但廣泛應用於服飾、鋪設，後來還出現了專作陳設裝飾的畫繡。傳統刺繡的針法變化多端，既能表現唯美的

121

晨曦

圖 3-62　粵繡《晨曦》，陳少芳創作

粵繡與江蘇的蘇繡、湖南的湘繡及四川的蜀繡並稱
為中國四大名繡，其最大特點就是裝飾繁縟豐滿、
色彩豔麗，所繡題材熱鬧歡快，像龍鳳呈祥、百鳥
朝鳳等都是常用的題材。

書畫意境，又能表現具有象徵寓意的幾何圖案。刺繡作為女紅工藝，其工
藝品格常被納入傳統的倫理道德體系之中，刺繡甚至成為傳統社會時期大
家閨秀必學的手工功課。一名女子若能做到「精工、富麗、清秀、高超」，
她的德行才高、才善、才美。在民間，尤其是在少數民族地區，女性在生
活中常以刺繡為伴，閒時便穿針引線，未嫁的姑娘為自己繡嫁妝，賢良的
婦人為丈夫繡香包、為孩子繡虎帽、為家裏繡鋪設，她們繡的是希望，繡
的是思念，繡的是平安和康福（圖 3-63）。

　　　　　印、染、織、繡都離不開中國古人對自然纖維的認識和利用，麻、棉、

圖 3-63　正在刺繡的紅頭苗女子，廣西隆林（梁漢昌／攝）

苗族刺繡手法多樣，常用的就有挑花、鎖繡、打籽繡、辮繡、馬尾繡等多種；圖案豐富、色彩明豔，飽含苗族歷史文化。苗女長於刺繡，源於對周邊事物的觀察和感悟，繡出各種花樣。有些苗繡是先在布面上畫好圖案再繡，或是用剪紙剪出布樣，然後粘於繡布上再繡。

絲、毛，無論是直接取用，還是經過養殖加工後的再利用，道道工藝都是漫長實踐經驗的總結，正像戶戶為織所呈現的歷史面貌一樣，它的根基就是百姓日常的生計生活，可以毫不誇張地說，染服織繡不遜色於陶瓷，它是中國傳統工藝中最具規模、最廣泛普及的工藝部類。

▌異曲同工　木石雕刻

人類對木與石的加工利用從未停止過，它們是屬性最天然、獲取最直接的工藝材料。在中國傳統哲學五行觀中「石」屬「土」，與木的屬性大有不同，甚至有「木土相剋」的說法。然木石工藝因採取不同的圓、浮、深、淺、線刻等巧雕細鑿的手法，相互映襯，往往令建築構件、室內陳設、環境氣氛顯現出和諧的異曲同工之美。

異曲同工之美，首現「以大為美」。寺廟裏供奉的木雕大佛（圖 3-64），石窟中錯落有致的造像，其形制尺度的「大」，體現出了宗教

圖 3-64　白檀香木雕彌勒佛像，北京雍和宮萬福閣（章永哲／攝）

這座木雕彌勒佛像高達 26 公尺，其中有 8 公尺埋在地下，18 公尺露出地面，直徑 8 公尺，全身重量約 100 噸，是雍和宮「三絕」之一，也是中國最大的獨木雕像。

攝人精神的震撼。世界上最大的石刻佛像——樂山大佛，即依岷江南岸凌雲山棲霞峰峭壁鑿成，被世人讚歎爲「山是一座佛，佛是一座山」（圖 3-65）。這座大佛從唐代開元至貞元年間，經過三代工匠九十年的辛苦勞作才雕鑿完成。通高七十餘公尺的大佛，背山臨江，正襟危坐，佛眼不怒而威，不言而慧。然而，工匠的智慧絕不僅僅表現在雕刻佛像尊容上，爲了能讓大佛長久地佇立江濱而不被蝕化，大佛的螺髻、衣紋處隱藏著精心設計的隔濕、通風、排水系統。

佛像造像在中國不但成就了造型尺度上的「大」美，還在中國化的過程中，融入了精神品格的「大」美，比如肚量大、心寬體胖的彌勒佛。其實樂山大佛就是一

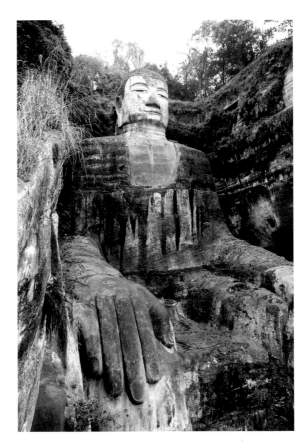

圖 3-65　四川樂山大佛（李建球／攝）

由於樂山所在位置爲三江交匯之處，江流兇猛異常，傳說古時常有船毀人亡的事情發生，人們爲了求得平安，故在江邊塑造了這尊彌勒佛像。

尊彌勒佛，象徵著未來世界的光明和幸福，而在中國漢地佛教中，彌勒造像經歷了中國文化的洗禮，出現過幾次轉變。首次傳入中國的交腳彌勒（圖 3-66），基本保持著印度彌勒佛的原貌，到樂山大佛時已半化爲禪定式、倚坐式古佛彌勒；元末明初，彌勒佛祖的形象深入世俗民間，眞正完全地中國化成布袋和尚：他身荷布袋，富態隨和，寬厚仁慈，大肚能容，暢笑人

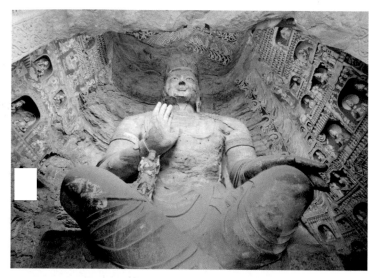

圖 3-66　交腳彌勒佛像，
山西大同雲岡石窟第十三
窟（武德兵／攝）

彌勒是大乘佛教著名的菩
薩，本是翻譯佛典介紹到
中國的印度佛教菩薩。這
座主尊交腳彌勒佛（菩薩）
像高約 13 公尺，式樣基
本保持了印度彌勒菩薩的
原貌，但面部表情不如中
國化了的彌勒像細緻、豐
富。佛像左臂與腿之間所
雕的托臂力士，起到力學
上的支撐和美學上的裝飾
作用。

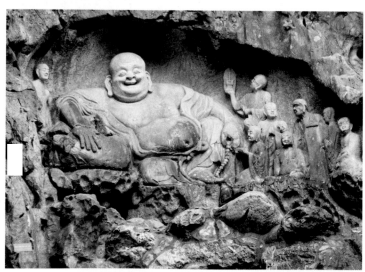

圖 3-67　宋代彌勒佛造
像，杭州靈隱寺飛來峰
（劉建華／攝）

此彌勒已具有中國化彌勒
大肚、垂耳、樂容的姿態，
其形象不再是印度彌勒那
樣的莊嚴凝重，而是體相
都更加隨和，貼近百姓生
活。

世（圖 3-67）。彌勒最終的世俗形象雖無樂山大佛巨大、莊嚴的影子，卻更加
貼近百姓生活，成了從天上化入凡間的「和樂」使者，教人以寬容的氣度待
人接物。

異曲同工，妙在材性與環境的「和合」。石材性寒，木材性溫，所以在中國傳統的建築構件中常能見到「石在外，木在內」的現象。而且，人居環境中的建築石雕與木雕相比更易保存，如住宅、祠堂、廟宇、牌坊、亭、塔、橋、墓，其門楣、抱鼓石、台基、石柱、柱礎、欄杆等構件，多選取石材（圖3-68）；而木雕構件多見於房屋的牛腿、雀替、裙板、天頭、槅扇花心、漏窗雕飾。這些構件要麼鏤雕，要麼刻畫，曲直、繁簡、方圓、虛實、陰陽互為的賦「形」工藝往往還與彩繪、髹漆等賦「色」手段，甚至鑲嵌工藝結合，相映生輝，獨具神采氣韻，各有各的講究和說道（圖3-69）。

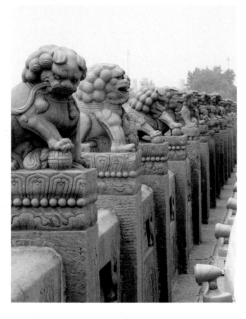

圖3-68　石獅，北京盧溝橋（李勝利／攝）

始建於1189年的盧溝橋以其獨具風味的石獅裝飾而聞名全國。橋身兩側石雕護欄上各有望柱140根，柱頭上雕有大小石獅約500頭左右，故此民間流傳著「盧溝橋的石獅數不清」的說法。這些石獅或臥或伏，形態各異，神情逼真，堪稱一絕。

圖3-69　薈福寺經堂大殿簷下木雕「象」斗拱，內蒙古赤峰巴林右旗（聶鳴／攝）

斗拱是中國建築特有的一種結構，拱是從柱頂探出的弓形肘木，斗為拱與拱之間的方形墊木。斗拱是重要的承重結構，可使屋簷較大程度外伸。而以「象」為題材的斗拱，「祥」與「象」諧音，有吉祥之意。

木石雕刻一般都會竭力
表達多喜樂、多富貴、多財
祿、多吉祥、多平安等的世
俗祈願。「多」便熱鬧，從單
層鏤雕到錯層佈局，多層次
鏤空透雕因此大放異彩。耳
熟能詳的二十四孝、桃園結
義，喜聞樂見的吉祥、漁樂、
八仙……這一個個歷史典故、
神話傳說，經過工匠巧手精
雕細刻，走進千家萬戶，於
門窗、枋檁之上，於家具、
陳設之中，默默地發揮著文
化宣教的作用。在「木雕雕花
之鄉」的浙江東陽（圖 3-70），

圖 3-70　浙江東陽民居建築中的木雕（蕭雲集／攝）

盧家宅院內的捷報門簷枋上雕琢著「一品當朝，加官晉爵」的場景，巧妙地
傳達出了作為當地的名門望族，盧氏家族對後世子孫光宗耀祖寄予的厚望。
這座宅邸的雕刻工藝題材考究，例如其中有一琴枋上便雕刻了周文王渭水
拜訪姜子牙的典故，寓意志同道合的文友知音，所傳達的意效與居室氛圍
恰相呼應。

　　木雕與石雕的異曲同工之妙，還見於因材取形、借色取巧、化朽為奇。
如慈母扶著白胖熟睡的初生嬰兒，嘴角微微上揚，幸福、喜悅、滿足感皆
由椴樹皮和芯木的自然質色含蓄地傳達出來。這種自然力量的風化磨蝕與
人力手工雕刻的融合，令所要表現的孕育生命的感覺別樣深刻。（圖 3-71）同
樣是皮色，但樹木不同，適合的形象與思想內涵各有差別，要表達一個心

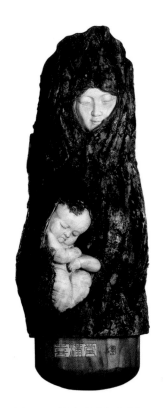

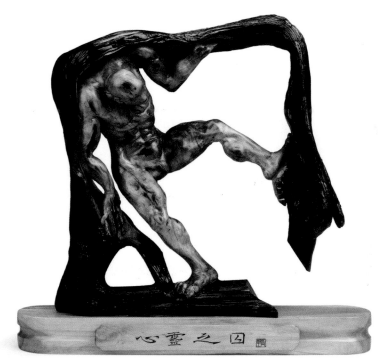

圖 3-71　椴木雕《喜滿堂》，
馮文土創作（朱怡芳 / 攝）

圖 3-72　柏木雕《囚》，張樹珉創作（朱怡芳 / 攝）

靈受困的人希望掙脫束縛時，中國文化中寓意長青的柏木，其皮肉相連、疤節滄桑的斷面恰恰適合「口」字當中囚困一「人」的形態。（圖 3-72）而石頭因為天生就沒有重複的形態和色澤，因石施藝、活用俏色，倒能使人物、動物、山水、花鳥更加生機靈動。如在壽山石、青田石、菊花石（圖 3-73）等彩石雕刻中，工匠發揮天然色彩讓作品生動活現、多姿多彩的機會就非常多見。

　　從史前粗陋樸拙的鑿刻打磨到如今遍佈全國、特色各異的木石雕造，無論是青石、大理石、漢白玉，還是青田石、壽山石（圖 3-74）、巴林石，無

129

圖 3-73　菊花石雕《秋菊》
（朱怡芳／攝）

菊花石料中的白色可以雕
琢成酷似竹葉菊、繡球龍
葵菊、蒲葉菊和金錢菊等
菊花的花形，花蕊不但有
單蕊，還能雕出雙蕊、三
蕊和無蕊等形態。工匠利
用菊花石的這些特點，巧
用石中所藏白色，理出層
層花瓣，再順勢雕刻枝
葉，精工雕琢即成叢叢菊
花。

圖 3-74　壽山石雕《觀
蓮圖》，王光林創作（江
南／攝）

上好的壽山石細膩油潤、
色澤勻適，價值如玉，故
而民間有「一兩田黃十兩
金」的說法。眾多文人雅
士都喜用壽山石做印章，
其中包含了對壽山石如玉
品質的讚譽。

論是紅木、白木、黃楊木還是龍眼木、檀香木、沉香木（圖 3-75），從室外到室內，從宗教膜拜、王權顯貴到書卷意氣與民間世俗，中國木石雕刻的歷史之久、取材之豐、應用之廣、題材之多、工藝之簡繁純熟，表明中國的雕刻藝術文化在承續中不斷得到發展。而且，中國精湛的木石雕刻工藝不僅在國內傳播發揚，聞名於世的東陽木雕、惠安石雕，至今都與歐美、東南亞等地區有貿易往來。除了上述地區互通豐富的石雕產品，更有大量的工匠被派往國外，施工雕造、傳授技藝，交流文化，使中國的傳統工藝精神與文化在異國他鄉落地生根。

圖 3-75　清代乾隆時期的沉香木雕雲龍紋如意，國家博物館藏

所謂四大香品「沉、檀、龍、麝」之「沉」，就是指沉香。沉香香品極為高雅，又因得來不易，故位列眾香之首，多用於室內擺放或隨身佩戴。此器將沉香木做成如意狀，其上滿雕雲龍紋，背面有詩「誠堪樂永日，益祝壽如川」，「御製」二字則表示此為清宮造辦處所製御用之物。

▌精妙靈致　鬼工神意

　　中國眾多優秀的傳統工藝，印證了人的創作力的無限可能性，然而，自然萬物卻是有限生命的。牙雕工藝（圖 3-76）往往與奢侈相聯繫，微型工

圖 3-76　清代象牙施彩白菜，河南省博物院藏（傅光／攝）

象牙有著比玉石柔韌的特性，因而可以刻畫細膩的造型形象。但是象牙色白單一，刻畫題材往往受到局限。清代藝人極盡巧思，不但將上等的牙材雕刻成生活俗見的白菜，並在其上雕刻出瓢蟲、螳螂，還將各物施彩，以顯生動。

圖 3-77　《華夏之寶》多寶格，周長興創作

此多寶格長 30 公分，高 26 公分，寬 6 公分，
其上擺放了 167 件微型工藝品，包括玉器、
陶瓷、青銅器等，均是華夏歷史上聞名的器
物。細細看來，如同觀賞一個微縮的博物館。

藝（圖 3-77）時常不拘一材，它們都追求精妙靈致，可在倫理意義上似乎與工
藝本質是背反的。工藝與材料的開發利用之間難免存在矛盾，好在人們越
來越意識到尊重材料、尊重自然，以及與動物和諧相處的重要性。其實，
藝人展示鬼工神意，雖然強調材料，但並不局限於某一種材料。尤其在當
代，發現工藝的眞善美、傳承工藝的核心內容，還應更多地從生活中出發。
　　不僅是在中國的遠古時代，世界上其他國家，很早也出現過牙骨裝飾，
這些裝飾工藝總體上比較簡單樸拙。明清之際，可以說是中國牙雕工藝的
興盛時期。宮廷特藝的牙雕，不是雕績滿眼就是高雅莊重（圖 3-78）。明代的
官府御用監和清代的養心殿造辦處的牙作，都曾彙集全國各地的雕刻能人，

133

圖 3-78 清代中期的松竹梅牙雕筆擱

此筆擱高約 25 公分，厚不過 6 公分，正背兩面
以相容相含的姿態雕刻了古松的枝幹、傲雪梅
花和一枝勁竹。在表現古松滄桑的樹眼時，採
用了減地鏤雕；竹葉則採用浮雕和線刻工藝，
顯現出逼真的質感；梅花及梅椿的刻畫更加細
緻入微，運用高浮雕、圓雕、透雕、線刻相結
合的方法展示出花朵的陰陽向背。

進京專為宮廷貴族製作賞玩或使用的牙雕製品，比如精妙絕倫的象牙球（圖
3-79）。儘管有人認為，這門雕刻工藝與中國傳統「天人合一」、「物盡其用」
的基本造物倫理觀不合，是一種「奇技淫巧」的宮廷特藝，凸顯「異化」和「技
巧」，為威權所服務，然而無可否認的是，這些精彩的牙雕作品往往帶給
人精妙靈致的印象，是值得世代典藏的藝術珍品。

圖 3-79 龍鳳牡丹象牙
球，翁榮標創作（朱怡
芳／攝）

此象牙球由廣州牙球創始
人翁五章的第四代傳人翁
榮標所作，共38層，層
層透空、相含，每層都能
轉動。最外層因雕刻複
雜故而較厚，但透雕的鳳
凰、牡丹、祥雲層層遞進、
玲瓏生動，並無笨重之
感。

圖 3-80 廣州大新象牙廠的師傅正在雕刻牙球（朱怡芳／攝）

象牙球之所以能成為牙雕工藝經典，一是因其材料為最上乘，二是因層層鏤雕技藝奇難，三是因設計精巧，內外球層可以靈活地轉動。一整支象牙中，牙尖往往用來做人物雕刻，而質料最好的部分用來做牙球。通常，製作一個象牙球，其材料是象牙十分之一段的實心料段，因此最為珍貴，尤其難得的是幾乎沒有孔隙的「芝麻心」。其他部位與邊角料可以用來製作拼接型的擺件雕品。品評一個牙球雕作是否精品，主要有三個方面：牙球的直徑、雕刻的層數、雕鏤的工藝。（圖3-80）目前，一個層層相套的牙球最大尺寸在18.5公分至19公分，可以鏤刻到五十八層至五十九層，而每層最薄處僅有幾公釐。

圖 3-81 船舫人物（朱怡芳／攝）

採用圓雕、深浮雕等工藝雕刻而成的船舫人物光潤鮮活，維妙維肖。

圖 3-82　大型牙雕作品《普天同慶》，
張民輝設計，廣州市大新象牙工藝廠製作
（Windy／攝）

《普天同慶》由眾多牙雕組件拼接而成，描
繪了眾仙在瑤池為王母娘娘祝壽的情景，
其中樹木亭台遠近錯落，人物疏密有致。

圖 3-83　明代牙雕人物
《婦女抱子》，河南省博
物院藏（樹莓／攝）

婦女顏面純淨，慈眉善
目；嬰孩膚嫩，笑態頑皮。
婦女身上的長裙、寬袖飄
逸，充分反映出象牙質地
柔韌的特點。此外，人物
的髮飾、服飾上還略施彩
繪，更顯淡雅、祥和。

牙雕的精妙之處亦見於「以不變制萬變」的牙雕船舫（圖 3-81）與樓宇山景（圖 3-82）的製作，而這種微縮的景觀正是所謂的「湖光山色盡收眼底、眾生百態集於一體」。因象牙珍稀，在一整支象牙上做成的牙船較少見，工匠們會材盡其用，將那些做其他牙雕製品的剩餘小料，逐一仔細雕刻，並進行多種組合，令創作更加靈活多變。工匠們通常會在連接好的母體船身上，依故事畫面拼接、安插每個雕好的細節部件。只有連接牢固、緊密，不出現縫、孔，才算是精工之作。

與山景的多變不同，巧工雕磨的牙雕人物活靈活現，其精妙在於形與質的契合。素淨、光潔的象牙人物圓雕（圖 3-83），擁有柔潤、細膩的光澤和質地，宛如真人的膚質煥發生機，如牙雕女子的唯美高雅、嬰童的健康可愛、佛像的慈眉善目等。

同樣是巧妙、靈致，取材之豐富卻不像牙雕般局限，那就是有「鬼工神意」之譽的中國微型工藝。微型工藝即在微小的材質上施以細微的工藝，其內容有詩文，有書畫，有物類造型，通常以雕、塑等表現手法見長（圖 3-84）。儘管有時不得不借用放大物像的設備來施技，但是微型工藝中的雕塑和書畫，依然不是任何有雕塑或書畫特長的人都能駕馭自如的。它更像是精密的外科手術，藝人除了要有純熟的技藝，還必須胸有成竹。尤其是微雕，不像形體較大的雕刻那樣能在打好的初坯上再行細緻刻畫，也不像雕琢工藝那樣能在材料上覆上畫稿，這種工藝貴在一氣呵成，毫釐之間務必連貫，根本不容遲

圖 3-84　微雕作品《龍鳳呈祥筷》局部

對筷採用淺浮雕、深浮雕以及局部的透雕工藝，一支筷子上雕有盤龍，另一支筷子雕有祥鳳，二者均盤繞在筷柱上，龍鳳成雙成對，寓意吉祥。

圖 3-85　西周早期甲骨片上的微刻文字

疑和有雜念，其精妙之處更顯現出創作者的自信和功底。

　　最早的微雕工藝出現於西周時期，一片鈕釦大小的龜甲之上居然雕刻了三十多個細若秋毫、非肉眼所能明辨的文字，直筆勁迅有力（圖 3-85）。唐代德州刺史王倚的一件竹刻筆管，半寸之內刻有《從軍行》的詩畫，「人馬毛髮，亭台遠水，無不精絕」的徵貌使微雕工藝嶄露頭角。被元代文史學家陶宗儀稱作二百年才出現如此一人的巧匠詹成，曾在宋高宗時微雕一隻竹鳥籠，四面、花板、宮室、人物、山水、花木、禽鳥纖毫俱全，而且還可以活動。明清之際，微雕工藝盛行，中國南方流行在核桃、桃核或橄欖核上雕刻絕技。魏學洢曾作《核舟記》，對明代天啓年間藝人王叔遠的精湛核雕絕技加以讚賞。一枚小小的桃核上，什物俱全：五個人，八扇窗，一張箬篷，一支槳，一個爐子，一把壺，一幅手卷，一串念珠，蘇東坡赤壁泛舟的形象維妙維肖，此外還有三十四字的題名篆文。後世積極效仿核舟這一題材（圖 3-86），並發展出新的羅漢、八仙、漁樂等式樣。清代微雕名家陳祖章，在橄欖核上巧妙鏤刻了《赤壁夜遊》：憑窗賞景的蘇東坡寬衣博袖，神情閒適；同舟的舟公輕搖櫓槳，以免聲擾遊客欣賞水光月色的雅興；艙

140

圖 3-86　橄欖核雕《蘇東坡夜遊赤壁》，陳素
英創作（FOTOE／攝）

內有桌椅菜肴，窗閣開闔自如，靜中有動，精妙靈致。

　　微型工藝的適材十分廣泛，大體上有鬍鬚、鬃毛、頭髮、牙、骨、瓷、石、竹、木、核、葫蘆（圖 3-87）等等。在這些材料上進行雕、繪，也算有效地節約了原材料，尤其是珍稀的象牙。無論取用何種材料，材質務必軟硬適中、表面光平、質地細膩，以便於雕刻，因為遇到一個針點大的瑕疵往往都會影響整個微雕的設計製作。因其微細，所以微雕工具通常只能由雕刻者自己磨製，工具的大小、長短、軟硬以及刀口的尖、斜、平、圓都要適度，以便拿捏自如。清末揚州名家于碩，退官從藝，擅長意象盲刻，尤其是象牙書畫微刻（圖 3-88），三個釐米見方的象牙印章立面上書刻了近四十

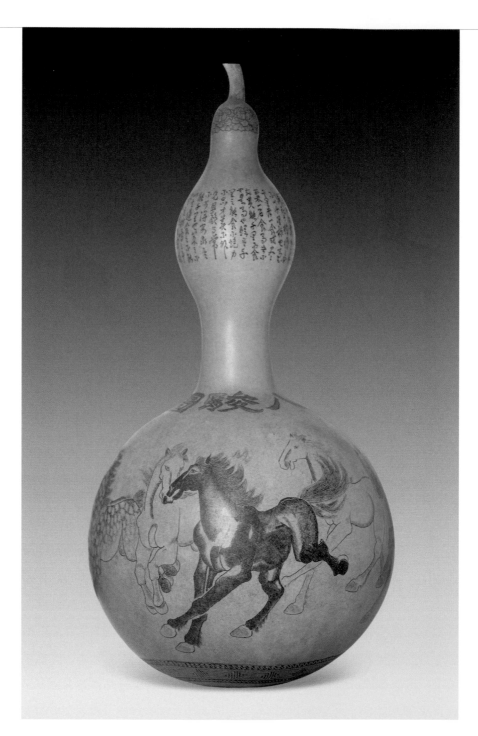

行十餘列行楷格言，筆劃細若蠅鬚。

　　正如所謂的「山不在高，有仙則名；水不在深，有龍則靈」，無論是珍稀、高貴的象牙，還是易得廉價核殼、鬚髮，有心者只要有德藝、有善工，就能憑其鬼工神意般的功夫，令不起眼的材料變得精妙靈致，化朽為奇。

圖 3-88　象牙微雕圖章，馮耀忠創作（FOTOE／攝）

微雕藝術大師馮耀忠創作的這組微雕作品中，比較有代表性的就是這枚《孔子論語》圖章了。圖章正面以隸書形式微雕了論語的通篇內容，字字微如毫毛，足見其雕工之精湛。

圖 3-87　微刻與微書結合的《八駿圖》，甘肅陳氏微雕第三代傳人陳尚創作（傅光／攝）

這件作品以雞蛋葫蘆為載體，整個葫蘆最大直徑 10 公分左右，高 20 公分。下腹部用微型線刻呈現出素描效果的八駿馬。上頸部微刻有百餘字的詩篇，書與畫都以微刻為手段展示，相得益彰。

143

神興物遊

中國傳統工藝

④

百工之事　開物成務

▋ 工藝部類與行會

有了造物，有了工藝，久而久之按照規律自然就有了從事這門造物活動的部類和行業。先秦時期有「攻木、攻金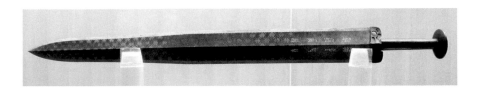(圖4-1)、攻皮、設色、刮摩、摶埴」六類三十種工藝之分。唐代人們生產生活中已有「服飾部、衣冠部、居處部、產業部」的部類歸納。商業興榮的宋元時代，民間手工業和官辦手工業組織有了更大發展，陶瓷、絲織都成爲當時重要的出口大宗。明代的手

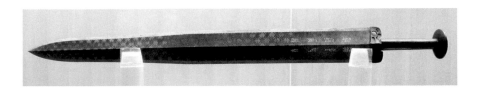

圖4-1　越王勾踐劍，南京博物院展出（于惠通／攝）

古代冶煉製造金屬兵器屬於攻金之工。越王勾踐劍製作精美，享有「天下第一劍」的美譽，是中國古代兵器中的代表：規則的黑色菱形暗格花紋佈滿劍身，兩行鳥篆銘文「越王鳩淺，自乍用劍」點明了劍主身分。

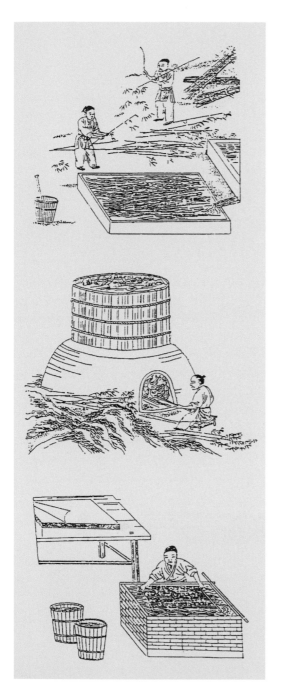

工業分工進一步細化，形成「乃服（紡織）、彰施（染色）、陶埏（陶瓷）、冶鑄、舟車、錘鍛、燔石（焙燒）、殺青（造紙）⁽圖 4-2⁾、五金、佳兵（兵器）、丹青、珠玉」等製造工藝。在商品經濟高度發展的清代，「工巧、木工、土工、金工、石工、陶工、染工、漆工、織工、度量權衡、梁柱、窗牖」等，都已成為當時官方有記載的生產經濟體系中的大部類。

細數中國的傳統工藝，涉及衣、食、住、行、文娛、科教、藏賞等人們生活的方方面面，既能夠依據不同材質劃分為治玉工藝⁽圖 4-3⁾、陶瓷工藝、髹漆工藝、金屬工藝、竹木工藝等，也能夠根據工藝技巧將其劃分為織造工藝⁽圖 4-4⁾、雕刻工藝、編結工藝、刺繡工藝、印染工藝等，還能夠根據社會屬性劃分為宮廷工藝、文人

圖 4-2　中國宋代造紙程序

古時以竹子造紙包括 5 個工藝環節，圖中所示為前 3 個：斬竹漂塘，即斬嫩竹入池，裁泡百日以上；煮楻足火，即將裁泡後的竹子放入「楻」桶內與石灰一同蒸煮 8 個日夜；蕩料入簾，即將被打爛之竹料倒入水槽內，以竹簾蕩料，使竹簾上面附有薄層。

圖 4-3　《磨砣圖》，清代李澄淵《玉作圖說》

光緒十七年，李澄淵應英國醫士卜君要求而作《玉作圖說》，成為記錄古代治玉過程最為詳盡真實的畫作。砣是打磨玉器的砂輪，稱「砣子」，磨砣就是在坯的基礎上磨出細節。

圖 4-4　黃地雲錦「鳳凰」（劉建華／攝）

包括雲錦在內的織錦，地毯、掛毯、絲毯等織毯，絲、棉、麻、毛等紡織，都屬於織造工藝。中國歷史上著名的織錦有漢錦、唐錦、宋錦，有的為經錦織造，有的為經緯織造，發展到明清時期，經緯織造的織錦越來越複雜而且圖案也越來越繁華。

147

工藝（圖 4-5）、民間工藝等。總的來說，正像現代生產工藝與國民經濟行業的分類有關一樣，傳統工藝由類聚行，是中國手工業時代主要的經濟生產與文化部類。

　　世界上不同的人類文明發生地隨著人口的增多、城市的發展和工藝規模的擴大，也都出現過「百工居肆，以成其事」的現象。在西元前二千五百

圖 4-5　明代「張希黃」款竹雕山水樓閣筆筒，首都
博物館藏

「留青聖手」張希黃擅長將國畫中的濃淡色澤變化體
現在竹雕上，其作品不論山水樓閣還是偶作小景，
抑或題句書法皆能顯出歷代書畫名家風範。工細精
緻，曲盡畫理，頗有情趣，屬於典型的由文人使用
或參與設計製作的文人工藝。

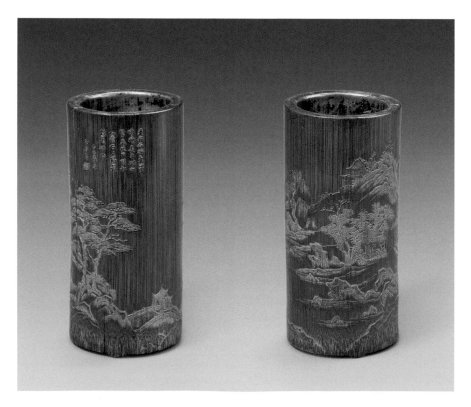

年的美索不達米亞，一萬餘人的大型村落中就有十分精細的手工藝分工，而在愛琴海米諾斯文明的經濟中心克諾索斯，也有寶石切割、象牙雕刻、銀器製作等行業之別。

在中國，文獻記載了早在先秦時期已經出現的眾多工匠聚集地，當時這種進行生產製作甚至買賣物品的場所就被稱作「肆」。在唐代，城市中的手工藝店鋪也開始分門別類地組成「作」、「坊」（圖 4-6）、「鋪」等「行」，比如「織錦行」、「金銀行」。到了宋代，行會制度日漸成熟，其中也包括手工藝商行組織的形成。有「作」之稱的，如碾玉作、金銀打作、裏貼作、鋪翠作、裱褙作、木作、磚瓦作、漆作、釘鉸作、箍桶作、裁縫作等；有「行」之稱的，如「買賣七寶者謂之骨董行、鑽珠子者

圖 4-6 浙江烏鎮藍印花布染坊（孫同超／攝）

染坊，就是給布、帛、衣、物染色的作坊，起源較早，盛行於唐代，舊稱「查青邱」，民間亦稱其為「悲絲朝陽」或「浸潤朝陽」，染匠則被稱為「賺趾」。

名曰散兒行、做靴鞋者名雙線行、開浴堂者名香水行」。無獨有偶，英國、法國、義大利等歐洲國家與亞洲的印度、日本，在其封建歷史的不同階段也都有行會組織的出現（圖 4-7）。

圖 4-7 行會徽章，中世紀德意志奧格斯堡

中世紀歐洲工商業行會包含商業行會、手工業行會和公會三類，小作坊是其最基本的生產組織形式，同時行在形成的過程中有了各自的招牌和標識。圖中徽章分別代表麵包師、裁縫和釀酒工業行會。

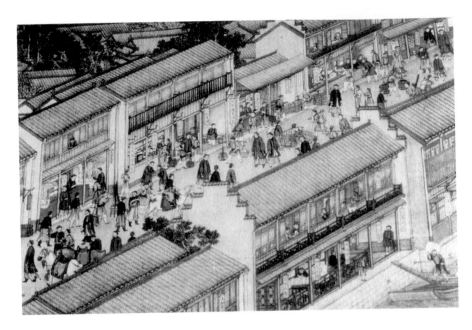

圖 4-8　《康熙南巡圖》局部，清代王翬等繪

《康熙南巡圖》真實、細緻地表現了康熙二
次南巡時所經之處的風土人情及農業、商業
的繁榮景象。其時各行手工業行會盛行，正
是在這些行會的支持和保護下，才有了圖中
十七世紀中國熱鬧的市井商鋪、行作。

　　在中國，手工藝行會發展的初中期，具有較廣的積極意義，一方面依
靠與官府的關係得到保護支持，另一方面集合同行共同之力抵制外部競爭、
維護行內的權益，從而保障了工商業者的權益，促進了工商業的發展（圖
4-8）。行會的形式及其發展，在傳統的供奉行業祖師爺的文化活動中有著生
動的體現。

　　如今，傳統的手工藝行會早已演變成為現代的工藝美術行業協會，作
為一種非正式組織，從中央到地方各級，在手工藝人、企業和政府之間起
著重要的橋樑紐帶作用。

▍禮制下的手工藝體制

「體」為形式，可見於各種外在的機構組織；「制」為制度，是核心的規則和內在聯繫。手工藝體制往往相應於一定的社會體制變遷而變化。在傳統禮制社會，這種變化並不劇烈，因而手工藝體制也保持了一定的穩定性，特別是在工藝管理、造物制度和用物制度方面。

古代中國是一個十分講究禮制的國度，禮制由統治階層自上而下地滲透到社會生活的方方面面，並形成一系列完備的統治制度。堅固富麗的城池建築，氣勢磅礴的秦兵馬俑（圖4-9），精美絕倫的曾侯乙樽盤，都不是某個個體工匠能夠獨立完成的，對於生產複雜、工序甚

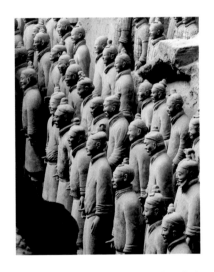

圖4-9　秦始皇兵馬俑1號坑，陝西臨潼
（嚴向群／攝）

兵馬俑各陶俑的形象都極富個性特徵，生動逼真，人物身分地位、年齡可以根據衣著、兵器、所在佇列，以及面部神態和骨骼氣質推知。這些陶俑的燒造和陵墓的建造都是在嚴密的監造體制下由數以千萬計的工匠夜以繼日地勞作才得以完成。

151

多的建築營造、陶瓷工藝、金屬採冶(圖4-10)加工及大型織造工藝來講，都離不開一定數量、相關工種工匠的組織協作。如果沒有當時統治制度的約限和保障，沒有統治階層對物質資源和工匠資源的掌控調和，這些傳世經典恐怕亦不會存在。

隨著統攝精神的力量從「神靈」到「神祖」到「人王」的轉變，人間帝王的權力漸顯漸強，尤其在西周，大到治國小到造物，宗法禮制規定著人們生活中的行為事物(圖4-11)，而工藝過程也從根本上出現了秩序化、制度化的「革新」。《周禮》中就有多處記載了先秦的造物、用物制度，以及工藝管理機構、工匠身分地位、工種分工、工具原料、工藝效率等內容。幾千年來，中國工藝領域的行業劃分、工種分工、工匠技藝的傳承、知識體系、作坊形式、管理方式深受其影響，並始終以此為源脈(圖4-12)。

《夢粱錄·團行》中有「文思院，在北橋東。京都舊制，監官分兩界：曰上界，造金銀珠玉；曰下界，造銅鐵竹木雜料。然兩界監官廨舍，毋得近本院鄰牆並壁居，所以防弊欺也」，不難看出宋代官府手工業機構和分工明確的組織部門。其實，在中國古代，無論是中央還是地方，其採礦、冶煉、青銅與鐵器製造、紡織、漆器、木器等涉及工藝的部類大都有造者、主造者和監造者嚴格的「三級監造」制度。從原料到成品，每道工序除了受工師的監視和管制外，還有監工的考核與檢查(圖4-13)。為防止偷工減料或摻假等行為，每件物品生產完後，都要在上面留注工匠的姓氏，即《禮記·月令》所謂的「物勒工名，以考其誠」。由此可見手工藝體制嚴格的生產分工及工藝管理。

圖4-10　《開採銀礦圖》和《沉鉛結銀圖》，明代宋應星《天工開物》

由圖中可以看出，古時採礦、沉鉛結銀都各有分工。很多工藝門類，特別是採冶一類的工作，通常憑一己之力都難以完成，常常需要合眾人之力、按照不同的分工和工藝程序才能成事。

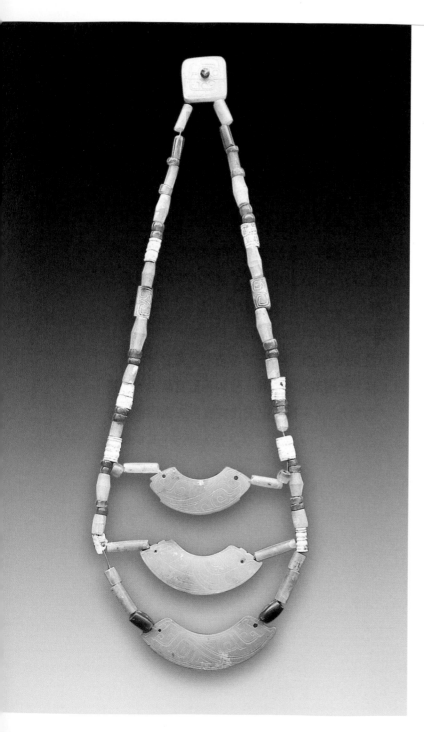

圖 4-11 西周三聯璜玉組佩，山西省絳縣橫水墓地出土，首都博物館展品(孔蘭平／攝)

組佩盛行於春秋戰國時期，是由多件玉器串聯組成的一種佩飾。大型玉組佩的使用包含嚴格的等級制度，僅限於王公、諸侯國國君及其夫人或有相應封號的貴族使用。多璜組玉佩是區別國君與各級貴族身分等級的標誌之一。

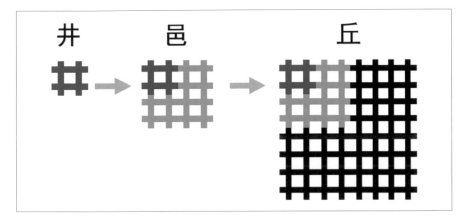

圖 4-12　自相似結構的「井田制」（朱怡芳／製）

圖中自相似的「井田」結構，就是一種以「井」為單元、「四井為邑，四邑為丘，四丘為甸，四甸為縣，四縣為都」的分形制度，體現著一種高度嚴格的標準化秩序，而這種制度從西周開始便在工藝領域內貫徹，從而保障工藝製作的秩序化、標準化，並從用物的組合等級上與統治階級的社會身分等級相對應。

圖 4-13　《八仙》圓雕墨（蔣振雄／提供）

這款圓雕墨的底款表明是徽歙曹素功堯千氏監製而成。物勒工名的三級監造制度在先秦就已出現，如秦代時期的兵器製造就有著特別嚴格的監造體系。作為生產領域高質量產品的保障，這種制度一直延續到後世各代。

圖 4-14　西漢彩繪單轅軺
車的復原模型（佚名／攝）

單轅軺車是秦漢時期的一
種代表性車型。單轅四馬
軺車的級別要比單轅雙馬
軺車高。它由傘、車御、
車轅、衡等組成，是秦漢
時期等級地位和權力的象
徵。

　　中國傳統禮制中特別講究數的概念，這也反映在工藝造物中，例如古
代的造車，其設計製作就講究六等之數。天、地、人爲「三才」，正因爲這
樣，「車方」象徵地，「蓋圓」象徵天，人則居其中；天之陰陽、地之剛柔、
人之仁義爲「六面」，剛好構成了六等之數（圖 4-14）。不但如此，車的輪輻
製成三十根，用來象徵每月三十日的日月輪迴；車蓋上設有二十八根弓，
以象徵中國傳統的二十八星宿。

　　禮制文化對工藝的重要影響在於，不但工藝管理、工藝製作要依照等
級制度的「數」，最終的使用也必須遵照特定的「數」。根據不同儀禮用途，
不同使用者的「用數」也不同（圖 4-15）。至尊天子通常享用九數，諸侯、大夫、
士的用數依次遞降，就拿天子使用的弓來說，它的弧度剛好是整個圓周的
九分之一，即「天子之弓，合九而成規」，而諸侯的弓爲七分之一，大夫的
弓爲五分之一，士的弓爲三分之一。當然，考慮到實用性，所製弓的尺度
也必須便於不同身高的人使用，如果一張弓有六尺六寸長，則由身材高的

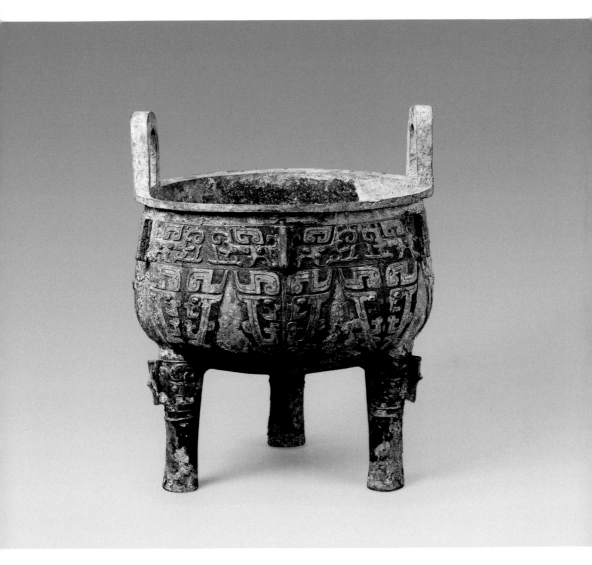

圖 4-15　西周早期的獸面紋鼎，北京房山
區琉璃河出土，首都博物館藏

經範鑄而成的青銅禮器「鼎」，象徵受命於
天的君王擁有至高的權力，成組的列鼎代
表不同的社會等級地位。

157

人佩帶，相比之下，六尺三寸的弓由中等身材的人佩帶，而身材矮小的人可佩六尺的弓。

　　等級制度還體現在材料的使用上，歷代輿服制度規定了天子與品級不同的文武百官適用的材屬、品類及樣式，例如《唐會要》（卷三十一）中記載的「文武三品以上服紫，金玉帶十三銙；四品服深緋，金帶十一銙；五品服淺緋，金帶十銙；六品服深綠，七品服淺綠，並銀帶，九銙；八品服深青；九品服淺青，並鍮石帶，九銙；庶人服黃銅鐵帶，七銙。」在漢代，帝王諸侯還有一種特殊的葬服制度「珠襦玉匣」，俗稱「玉衣」（圖 4-16）。按照等級，可分為金縷玉衣、銀縷玉衣及銅縷玉衣，是用穿有金、銀、銅絲的小玉片組成頭罩、上身、袖子、手套、褲筒和鞋子，將人的肉身和靈魂保護起來。

圖 4-16　西漢金縷玉衣，徐州獅子山楚王墓出土，江蘇省徐州博物館藏（馬凱臻／攝）

金縷玉衣是漢代規格最高的喪葬殮服。在漢代人看來玉乃汲取天地日月精華之物，以玉作衣，既能守衛肉身又能保護靈魂，可得重生。玉衣象徵著主人生前的身分地位，在中國玉器史上有著十分重要的意義。

　　總而言之，禮制下的工藝制度化操作，不但體現傳統社會嚴格的遵從精神，更令驚世之作的誕生成為可能。曠世傑作「曾侯乙樽盤」上的繁複裝飾讓人瞠目，古人如何製作出如此精美的器物？其實，它的口緣紋飾圈採用一範多腔單合範鑄製出十六個小紋飾，打磨、切割、焊接後組成一個小組紋飾單元，而每四個這種相同的小組紋飾單元又組成一個大組紋飾單元，再將這4個大組紋飾單元圍成整個紋飾圈（圖 4-17）。這種從模範到鑄造再到組裝的化整為零、聚零為整、有序分工甚至自相似結構的「分形」制度，降低了工藝難度，而且提高了繁複工藝品的製成效率。

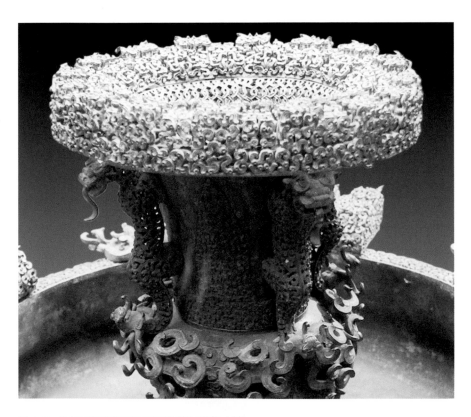

圖 4-17　曾侯乙樽盤的口緣紋飾圈細部（黃旭／攝）

▋ 世襲傳承與現代轉型

從遙遠的母系氏族中女性製陶開始，到封建體制徹底瓦解，幾千年的歷史更迭和社會變遷卻從未改變過中國傳統工藝的技藝承續方式，即以「工匠之子莫不繼事」的家族世襲為主的傳承制度（圖 4-18）。與歐洲、非洲、亞

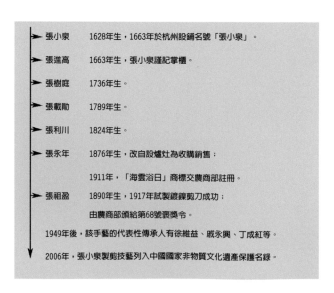

➤ 張小泉	1628年生，1663年於杭州設鋪名號「張小泉」。	
➤ 張進高	1663年生，張小泉謹記掌櫃。	
➤ 張樹庭	1736年生。	
➤ 張載勛	1789年生。	
➤ 張利川	1824年生。	
➤ 張永年	1876年生，改自設爐灶為收購銷售；	
	1911年，「海雲浴日」商標交農商部註冊。	
➤ 張祖盈	1890年生，1917年試製鍍鎳剪刀成功；	
	由農商部頒給第68號褒獎令。	
1949年後，該手藝的代表性傳承人有徐維益、戚永興、丁成紅等。		
2006年，張小泉製剪技藝列入中國國家非物質文化遺產保護名錄。		

圖 4-18　張小泉剪刀製作技藝的傳承脈絡（朱怡芳／製）

洲等世界上其他地域國家曾有的情況相似，製陶、鍛造、紡織之類，種種手工技藝的傳承和物品生產往往都由一個特定的族群或家族負責並掌控。

　　無論是「父傳子」還是「母傳女」，民間工匠藝人通常僅將自己的絕活手藝傳給家族內的人而不會外傳（圖4-19）。這不但是工匠的自覺傳承，還與統治階層的律令有關。古代社會，要發明掌握一門技藝和方法，往往需要付諸一代人甚至幾代人日積月累的實踐努力。歷史上，周人滅商，但對從事手工藝職業的氏族工匠卻給予了特赦保護，為了保證持續較高的工藝水準及精良產品的品

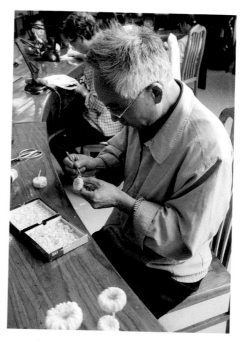

圖4-19　錢宏仁大師現場演示通草花的製作過程
（Photobase／攝）

早在20世紀50年代通草花藝人錢宏才就首創了通草菊花盆景，如今這門技藝由其胞弟錢宏仁大師繼續傳承。

質，官府曾勒令規定「百工及執技事者，不貳事，不移官」，即手工業者不能遷業，工藝必須世代相傳。從另一個角度看，手藝也是養家餬口的本錢，被外人學到後就會多了行業競爭者，這也是手藝不外傳的原因之一。

　　古代工匠無論是官府的工匠還是民間工匠，身分世襲是其特徵，唐代有「代傳染業」的染工，有能製作「瑩竹如玉」而世間「莫傳其法」的筆匠；唐宋時期，有家傳長達三百年絕技、能織「舉之若無」的高級輕紗的專業戶。「故工之子恒為工」的傳統，保證了手工藝匠人的數量和工藝行業的穩定性。（圖4-20）

圖 4-20　現今技藝面臨後繼無人的揚州通草花
（朱怡芳／攝）

在塑膠花還未出現之前，民間藝人用可塑性強
且質地細柔的通草來製作頭戴裝飾或陳設盆景
花。揚州通草盆景花久負盛名，據清代的《揚州
畫舫錄》記載，當時已有春桃、秋菊、楊柳等眾
多花樣品種。

世代相傳的技藝，因手工業工廠、作坊的興起，行業的經濟發展，而日漸發展成為一種與家族世襲相生的「師徒傳承」制度（圖 4-21）。「巧者述之，守之世，謂之工」，師徒傳承不只在家族之內，它廣泛存在於官辦手工業工廠之中。在官辦工廠裏，師傅傳授技藝給非親非子的徒弟，帶有社會傳承的性質，但也不排除強制性的傳授。如唐代，根據工藝的難易程度，官府規定師傅向徒弟授藝九個月至四年不等。「教作者傳家技，四季以令丞試之，歲終以監試之，皆物勒工名」，則是規定技藝高超的師傅必須向技能水準不同的徒弟工匠毫無保留地傳授技藝，並在生產出來的產品上署名以示責任。

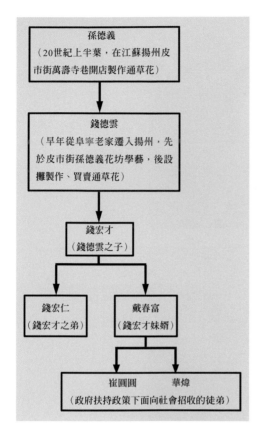

孫德義
（20世紀上半葉，在江蘇揚州皮
市街萬壽寺巷開店製作通草花）

↓

錢德雲
（早年從阜寧老家遷入揚州，先
於皮市街孫德義花坊學藝，後設
攤製作、買賣通草花）

↓

錢宏才
（錢德雲之子）

↓

錢宏仁
（錢宏才之弟）

戴春富
（錢宏才妹婿）

↓

崔圓圓　華煒
（政府扶持政策下面向社會招收的徒弟）

圖 4-21　通草花技藝傳承脈絡（朱怡芳／製）

可以說，師徒制是在家族世襲制上演化形成的行業、專業的世襲，除了子承父業、女承母藝，外人也可以立誓、入門、守規、學技藝（圖 4-22）。在中國傳統社會的倫理道德體系內，尊親尊師是必須，遵守師門的門規和行業的行規，繼承祖宗的手藝，是一種有孝德的做法。

文化的變遷，現代社會的轉型，使得眾多中國傳統工藝行業深受影響。在很多人眼裏，尤其是在作為新生代傳承力量的年輕人看來，傳統工藝行業環境差、工作累、待遇差、社會地位低，他們難以在花花世界裏忍受常年的清貧和寂寞。在這種開放的環境中，眾多的價值選擇面前，有很多工藝世家出身的父母，也不願強迫自己的孩子步其後塵。於是，在現代社會，家庭傳承的方式越來越少見，取而代之的是更為普遍的社會傳承方式（圖 4-23）。經歷了古代官辦手工工廠，到今天的合作化生產制度、專業院校和職業教育培養的演變，受當今城市化、市場化、人口流動、技術轉移、資源耗竭、產業選擇等現實影響，社會傳承方式也逐漸趨於多元化。而且師徒關係已不限於家族或師門中人，在整個社會傳承體系中，為「師」的人，可以是父母，可以是親朋，

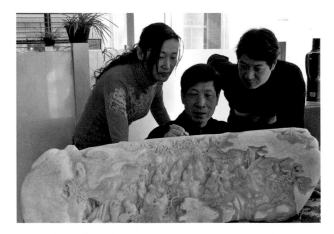

圖 4-22　中國工藝美術大
師顧永駿和高徒一起研討
《竹林七賢》的設計（朱
怡芳／攝）

如今工廠企業內雖然延續
了師傅帶多名徒弟的人才
培養方式，但已經很少像
傳統社會那樣必須正式拜
師入門。

圖 4-23　紫檀雕刻傳承
人孫春鳳展示雕刻技藝，
2010 年 6 月中國非物質文
化遺產百名工藝美術大師
技藝大展（王辰／攝）

孫春鳳現就職於中國紫檀
博物館製作中心，是民企
北京富華家具企業有限公
司培養起來的一批女性工
藝師之一。在現代的傳承
體制下，很多女性從事木
雕工藝，甚至比男性更加
細心。

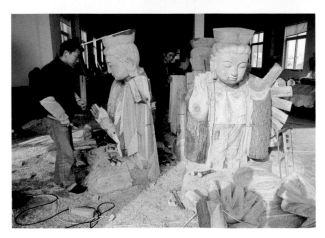

圖 4-24　寧波一家專門製
造木雕佛像的企業（朱怡
芳／攝）

這家企業不但定期從院校
招聘有美術功底的學生，
還特聘一些有專業藝術素
養的專家指導學生和工人
設計製作，為當地的木雕
行業培養出了很多年輕人
才。

也可以是素不相識的人；為「徒」的人，除了兒女等有血緣之親的人，也可以是外人。可以說，工藝的傳承已不僅僅依託於家庭、工作單位（企業）、學習機構（院校、研究所、培訓班）等社會單元中的一種，更多的是通過社會教育、企業培養等多種綜合的方式（圖4-24）。

現代社會的傳統工藝雖然選擇了社會傳承為主的方式，但技藝的口傳心授仍是工藝傳承最主要的特點，師傅手把手地將心得體會傳授給徒弟，徒弟往往要經過千百餘遍的磨練實踐，才可能對技藝要領心領神會（圖4-25）。操作實踐通常無法用恰當的言語表達，正所謂「緣心感物」，用眼看、用心記、用腦想、用手做，是人與人之間神祕、獨特的交流方式，無法替代。

圖4-25　微雕藝術家、書法家唐龍先生的微雕作品《心經》（樊德啓／攝）

在方寸之間雕刻300多字的《心經》，藝術家首先必須要有特別精熟的書法功底，將書法藝術融入微雕創作之中，其筆劃雖細不可見，但卻深合書法的藝術境界，創作的作品令人愛不釋手。唐龍先生曾拜著名書法家王田先生為師，並被收為義子，深得王田先生的眞傳。

165

神與物遊
中國傳統工藝

5

知者創物　巧者述之

▌傳說中的祖師

手工藝各行各業在社會變遷中發展，通常都有本行的「祖師」，工匠們敬奉他們，設立行規，以保護工匠團體的利益，傳承祖宗的世代基業。

泥塑（圖 5-1）、麵塑這些可做成玩具又可祈福平安或保佑健康的民俗工藝，儘管如今在某些地方依然可見，但不得不承認它已經離人們的日常生活越來越遠。中國最美的神話之一女媧造人，曾與這種市井鄉村最為普遍的工藝淵源相連。女媧作為創世始祖，用泥土捏

圖 5-1　泥塑工藝品《生肖狗》，陝西省鳳翔縣六營村（孫同超／攝）

鳳翔彩繪泥塑色彩造型誇張，多以百姓喜愛的虎、兔、五毒、十二屬相等為題材，用來佑護、祈子、鎮宅、辟邪、納福。

塑人形並使人活，所以泥塑和麵塑中的各式人物題材，也被認為與此有關。又因女媧為了救世而使用五彩石補天（圖 5-2），所以工匠認為他們使用的五色也就是女媧所創「五彩」的世傳。這樣一來，女媧也就名副其實地成為這一行業供奉的祖師。

其實，關於女性祖師的故事，除了懂得造人捏塑術的女媧，還有通曉桑農絲織術的嫘祖（圖 5-3）和棉紡織造術的黃道婆。當然，傳說中的祖師既有神話虛構中的人物，也有歷史真實的原型。

太上老君不僅被譽為中國道教的鼻祖，還是五行八作中鐵匠、金銀匠等金屬工藝行業的祖師。傳說太上老君曾用煉丹的八卦爐冶煉孫悟空，而孫悟空也因此練就了火眼金睛和銅頭鐵臂。有了八卦爐，就有了鐵匠工藝行業（圖 5-4）。金銀匠行則是因老君將一隻三足鼎留給世間才有的。每逢太上老君誕辰之日，即中國農曆二月二十五，這一行的匠人們就會焚香叩拜敬奉老君。中國歷史上的金屬工藝種

圖 5-2　東漢畫像石上的女媧圖（朱怡芳／攝）

東漢畫像石上的女媧形象多為人首蛇身，後世描繪的女媧形象多有變化，不再拘於這種神人面貌，而是美化成人，多描述女媧捏土造人和彩石補天成為救世之祖的美麗傳說。

圖 5-3　始祖山嫘祖宮，河南新鄭（聶鳴／攝）

嫘祖是黃帝的元妃，發明了養蠶繅絲的方法，被祀為「先蠶」，即蠶神。作為華夏文明的奠基人之一，她輔佐黃帝，以農桑為國之根本，和諧百族，深受萬民愛戴。

圖 5-4　版畫《李老君》
（曾舒叢／摹）

太上老君，又叫道德天尊、李伯陽、李老君等，是道家創始人老子的神化格。天庭中的太上老君，立於玉皇大帝左側，享受世人香火祭祀。

類很多，祖師也不盡相同，比如傳統的錫匠（白鐵匠）所供奉的祖師就是白雲老祖。傳說他和長春眞人丘處機比試之後輸了白雲觀，遊走四方，不得已做白鐵匠爲生，繼而就有了這一行業。

　　說到丘處機，他被琢玉行業奉爲祖師（圖 5-5）。傳說元太祖爲了公主大婚置辦嫁妝，特招全國百餘位知名玉匠，勒令在一個月內製出一萬件玉器珍品，否則格殺勿論。然而，短時間內要做出大量的玉器非人力所及。丘處機見狀，便爲工匠們排憂解難，他當著元太祖的面伸手一捏就變出一隻玉麒麟，並且自己一人承擔了萬件玉器的製作任務。他還要求放回那些工

圖 5-5　清代《雪山應聘圖》，首都博物館
藏（磊鳴／攝）

雖然丘處機是因一則神話傳說而被尊為玉
器行業的祖師，但歷史上確有長春真人丘
處機被成吉思汗請去講道的事情。圖中即
描繪了全真道長丘處機於西元 1220 年遠涉
中亞大雪山（今阿富汗興都庫什山）會見成
吉思汗的情景。

匠，免去州縣貢品。因此，工匠們對他十分敬重、感激。此後，丘處機又
到民間傳授琢玉技藝，傳說每當民間有人學會一件玉器的做法，宮中就會
少一件玉器。久而久之，宮中的那萬件玉器就又陸續回到民間。為了紀念
這位有救世之功的人物，每逢中國農曆正月十九這一天，玉器行業的工匠
都會聚集在白雲觀供奉他們尊為「丘祖」的丘處機。

　　魯班又名公輸班，是先秦時期魯國人氏，他是木、瓦、石、竹和營造
行業匠人所供奉的祖師。魯班樂善好施，用自己一身好手藝幫助平民百姓，

深受大家的愛戴，以至於在民間故事中經常會被
神化。當然他不是神佛，他是善良、勤勞、聰明、
智慧的普通勞動者的化身，是中國歷史文化中能
工巧匠的代名詞（圖 5-6）。傳說他高超的技藝源於
小時候的勤勉練習，他曾在家門前的大樹上鑿出
三千個方眼、三千個圓眼、三千個菱眼來反覆熟
練精準的木工技藝。後世各代，很多地方都設立
有魯班行，他們建造祖師殿，擇日祭祀，當行內
要商議大事、訂立行規與工價以及舉行拜師收徒
等活動時，都會在祖師殿裏進行。

　　與竹工藝行業的祖師傳說有關的除了魯班還
有張班。張班是魯班的師兄，傳說他用竹子編好
席和墊，但魯班在席和墊子下面各加了四條腿製
成了桌和椅，於是眾人都誇魯班的桌椅做得好，
而忽略了張班編的席墊。為了表示對張班的尊
重，魯班特將這套桌椅稱作「席」，也就是今天
我們口語裏仍說的「吃席」、「坐席」。張班因而成
了竹工藝行業的祖師。還有一種說法是將魯班之
子泰山供為祖師，傳說泰山因學藝不精，被當時

圖 5-6　魯班像（曾舒叢／摹）

在民間傳說中，魯班是一位集
大成的發明家。木匠常用的
鋸、鑽、鉋子、曲尺、墨斗等
工具都是他在生產實踐中不斷
積累經驗而創造的，此外在機
械、土木、兵器、工藝等方面
也都有他的重大發明。魯班的
名字實際上已經成為古代勞動
人民勤勞智慧的象徵。

父子尚未相認的魯班逐出師門。失意之後，泰山來到竹林用竹子自盡未遂，
竟然意外地發現了竹子良好的韌性，於是搭竹棚、削竹刀，做起了竹製的
筐、籃、椅、床，最終他的工藝得到了父親的認可，「有眼不識泰山」的典
故也由此而來。

　　人們熟知伯牙斷琴（圖 5-7）的故事，但卻不一定知道他還被奉為漆工藝
行業的祖師。傳說戰國時期著名的琴師俞伯牙喜好音樂，卻沒錢買琴，於

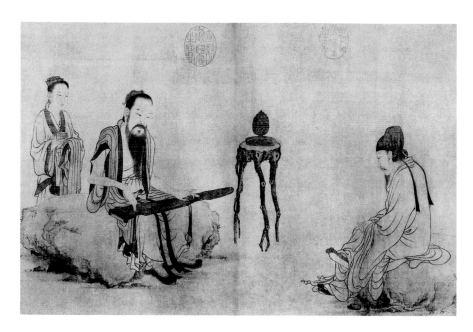

圖 5-7 《伯牙鼓琴圖》局部，絹本水墨卷
畫，元代王振鵬繪，北京故宮博物院藏

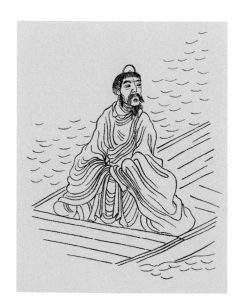

圖 5-8 范蠡像（張效仿／摹）

范蠡，春秋後期越國名臣，著名政治家、商人。
字少伯，楚國宛（今河南南陽）人。傳范蠡協助
勾踐滅吳後，乘扁舟浮海到達齊國，定居於陶，
改名陶朱公。

是自己伐木製造了一張琴。雖然琴的聲音優美，但琴身卻很粗糙，他尋覓各種塗料以保護這張琴，最後發現了漆樹上的生漆。刷過漆液之後的琴身光潔平滑，爲使琴的形貌如音色般美麗，他特意用鑲嵌的方法爲琴身裝飾上閃亮的蚌殼片。後人則效仿此法，發展創新了髹漆和鑲嵌螺鈿的裝飾工藝。

傳說中製陶行業的祖師也有兩位，一位是歷史上確有其人的范蠡（圖5-8），一位是神話人物寧封子。范蠡幫助越王稱霸後請退歸田，隱居在一個被稱作「陶」的地方（即今天的山東定陶縣），自稱「陶朱公」，並將自己發明的燒陶方法傳給當地百姓，因此被後人奉爲祖師。而「陶神」寧封子，傳說是在天地洪水氾濫之時，黎民百姓取水沒有工具，寧封子卻在燒烤食物時發現火能使潮濕的泥土結實、可用，從而發明了燒陶工藝，還被黃帝封爲「陶正」，專門管理陶器製造。但後來在一次燒窯時，他卻不幸葬身窯火。世人爲了緬懷他，稱其已得道成仙，從此便有了「寧封子」或「寧封道人」的稱謂。

先有陶而後有窯，晚於製陶工藝的燒窯業供奉的祖師是童賓。傳說明代萬曆年間，景德鎮奉旨燒造大型瓷器，由於工期短、工藝難，燒造屢試不成。窯工童賓雖身懷絕技，但看到期限將至，焦急萬分，偶得仙人在他夢中點化：唯一的辦法就是以血肉之軀感天地泣鬼神，方能燒造成器，拯救所有窯工。於是，他在燒窯成

圖 5-9　佑陶靈祠，江西景德鎮陶瓷歷史博物館（樹莓／攝）

佑陶靈祠也稱風火仙師廟，始建於明末清初，景德鎮瓷業工人在此祭拜童賓。

173

圖 5-10　蔡倫像，陝西漢中洋縣龍亭
鎮（李軍朝／攝）

蔡倫是東漢宦官，雖然最早的紙張並非
他發明，但他勤學善察，總結前人經
驗，以草木灰製漿的方式改進了傳統的
造紙術，並呈予漢和帝，使之得以廣泛
生產。因此這位造紙工藝的革新家和推
廣者被視爲紙業的鼻祖。

敗的關鍵之時，作出了決定，並向天叩首，大吼一聲，跳入窯火。後人爲他修建風火仙師廟，用來感謝他的捨身奉獻（圖 5-9）。

　　有些祖師爺在歷史上是眞有其人。就拿秦始皇時期的蒙恬將軍來說，雖是一代武將，但因其發明了毛筆而被製筆行業供奉爲祖師，後人還爲他建起了蒙公祠，供頌他的製筆功德。東漢時期的蔡倫，總結民間造紙經驗，改良工藝，製成了聞名於世的「蔡侯紙」（圖 5-10）。造紙術成爲中國古代四大發明之一，而他也因此成爲了造紙業的祖師。宋代的畢昇（圖 5-11）發明了活字印刷術，要比歐洲早整整四百年。傳說

他曾見一名畫師覺得反覆蓋印麻煩而將五六枚印章捆在一起印，由此得到印刷的靈感，最終用方塊膠泥試製成功活字，畢昇也因此成爲印刷行業的祖師。

圖 5-11　畢昇像，河南安陽市中國文字博物
館（王子瑞／攝）

畢昇本是宋代布衣，據沈括的《夢溪筆談》
記載，在宋仁宗慶曆年間（1041—1048），
畢昇基於前人多次實踐的基礎上發明了膠泥
活字排版印刷術。

▎ 歷代能工巧匠

《周禮‧冬官‧考工記》中的「知者創物，巧者述之，守之世，謂之工」，是說聖人智者創造了物，還必須有巧者將其實現推廣、世代傳承下去。中國歷代能工巧匠芸芸，雖有部分人藉「物勒工名」而留下了姓氏，但與他們用智慧和血汗創造的那些世代留傳、品類豐繁、精美絕倫的工藝品相比，留全名在史冊的工匠藝人如滄海一粟。其實，他們的貢獻不僅僅是那些工藝品，從豐富的歷史文化遺產中，不難發現：中國的工匠在工藝實踐中早已走在了哲學家的前面，將中國深厚的哲學思想表達了出來。「三十輻共一轂，當其無，有車之用」，描述的正是工匠手中「有」與「無」的道論：三十根輻條彙集到一根轂的孔洞當中，正因為車轂中空，車才能發揮車的作用；揉和陶土做成器具，因為器具中空，器具才能發揮作用；開鑿門窗建造房屋，因為門窗四壁內有了空虛的部分，才有房屋的作用；所以，正因為「無」，器物才能便利有用而發揮自己的作用。

　　藝人在施藝時對物材有一個再創造的近藝眞、近物眞的得道的過程。清代的刺繡名師沈壽（圖5-12）說自己絕妙的針法並非師傅教授，而是從那些

175

圖5-12　仿眞繡《耶穌受難像》，南京博物院藏（Photobase／攝）

《耶穌受難像》是沈壽根據歐洲文藝復興時期義大利油畫《荊棘冠冕》創作的。繡像將西洋人物畫的透視原理融入傳統的中國刺繡藝術中，針法、用色獨到。尤其是創造性地運用了旋轉絲方法體現光、影、肌理，生動逼眞地刻畫出受難耶穌臉部神情、頸部動態以及鬚髮的質感。

自小看得、長大習得的傳統針法中悟得的。其畫繡「效本於形，形生於光，光有陰陽，當辨陰陽，潛神凝慮」，以新意運舊法，而她也是漸得物眞、藝眞。在此之前，還有明代的顧繡名家韓希孟（圖5-13），她能詩善畫，將繡線的色彩與刺繡針法融合生輝，而其女性的縝思柔情，融合在針線巧盼、疏密有序的繡品中，更有一種書畫所不能盡達的意蘊。

　　織造領域內還有唐代擅長「宮綾」、「瑞錦」織物設計的「陵陽公」竇師綸，宋代緙絲（圖5-14）名家朱克柔、沈子蕃和

圖5-13　顧繡《洗馬圖》

韓希孟擅長仿繡山水、花木、人物等名畫，傳世皆爲珍品。她所嫁顧家是明代閨閣刺繡的世家，故其刺繡稱顧繡，又因顧家有露香園，也稱露香園繡。現在的四大名繡都深受顧繡影響。《洗馬圖》爲其所繡的《宋元名跡冊》之一，是最具代表性的顧繡作品。

圖 5-14　宋代緙絲《木槿花圖》（佚名／攝）

這幅圖由內侍省造作所的緙絲所製作，粉本爲宋徽宗趙佶原作。在牙色熟絲之上，利用彩色緯絲織木槿花一枝，色彩淡雅，手工精良，算得上是宮廷織造中的佳品。

吳煦，宋末元初改良紡織工藝與工具並廣泛傳授紡織技藝的黃道婆等等。

　　宋瓷聞名，其工匠奇才輩出。龍泉哥窯、弟窯的創始人章生一、章生二就是因自己的獨門絕技而知名天下。哥哥章生一，燒造的陶瓷都含有淺白斷紋，亦稱百圾碎；弟弟章生二，燒造的器物釉色青瑩，似玉一般溫潤含蓄、純美無瑕。

　　紫砂茗壺因與文人結緣，不但有書畫設計者的刻印，也有製壺者的銘字，而且從歷代文人品評的文字中也可讀到紫砂器的名人名作，正因如此，工匠藝人多有可考的名氏，供春、時大彬、李仲芳、陳鳴遠、陳曼生等不下幾十位工藝名家，都是因爲文人的記載而流芳百世的。

　　名揚海外的張成、楊茂是元代的髹漆名人。與這二人潛心實踐不同，明代的漆工黃成則將積累、承繼的髹漆技法總結歸納寫成了漆器理論專著《髹飾錄》。清代的盧映之是揚州製漆的名家，他最拿手的就是漆砂硯。而他的孫子盧葵生卻更擅長螺鈿鑲嵌和雕漆結合的揚州漆器鑲嵌工藝（圖 5-15）。

　　歷代石雕藝人佚名者較多，留名的卻寥若晨星。聞名於世的惠安石雕

圖 5-15　清代道光年間漆砂硯，盧葵生製

漆砂硯與一般的石硯、澄泥硯不同，它是在木質硯台上髹塗金剛砂調和的適度色漆而製成，比石硯或澄泥硯輕便。盧葵生的漆砂硯結合了點螺工藝，較之其祖父盧映之的作品別具特色。

圖 5-16　《女媧補天》，惠安石雕（磊鳴／攝）

福建惠安被譽爲石雕之鄉，其歷史可以追溯到五代時期，至清代有了較大的發展，傳播至台灣等地後頗受當地民眾喜愛，成爲閩台交往的重要內容，對海峽兩岸的經濟文化交流起到一定的促進作用。

圖 5-17　明代「子剛」夔鳳紋樽及局部，首都博物館藏

樽身爲圓筒形，外壁運用減地法淺琢出夔鳳紋和蟠紋，頂蓋以圓鈕爲中心三方對稱雕琢了獅、虎和辟邪三獸，與其呼應，樽的足部也爲中心對稱佈局的三方獸面足。樽身一側設有圓環的把柄，把柄的下方有陽文篆書的「子剛」落款。

圖 5-18　用於搗泥的水碓，浙江省蒼南縣碗窯古村（蔡榆／攝）

簡單地說，水碓就是利用水力來帶動轉輪轉動的機械。起初水碓多用於加工糧食，後來漸漸被完善，也用於泥料、礦物磨碎的加工。

（圖 5-16），工匠藝人以蔣姓居多，民間也一直流傳著「無蔣不成場」的說法，比如在台北龍山寺留有傳世之作的蔣金輝。當然清代還有首創「針黑白」影雕工藝，使「南獅」石雕聲名大震的工匠李周。

明代琢玉名家陸子剛（圖 5-17）擅製小型玉器，而他也是打破陳規、敢於在玉上落款留名的個性藝人。清代乾隆年間的京都玉匠朱永泰，雖非《大禹治水圖》玉山的主製工匠，卻也因這件曠世巨作而爲後人所知。民國時期的潘秉衡，他以薄胎玉器見長，而且首創了有異域風格的薄胎壓金銀絲嵌寶石的工藝。

在科學技術領域，還有更多精通工藝製作、讓人敬佩的名家，譬如漢代地動儀的設計製作者張衡，魏晉南北朝時期發明新綾機、翻車（水車中的一種形制）的馬鈞，發明水碓磨（圖 5-18）的祖沖之，以及活字印刷術的發明者畢昇等等。

這些能工巧匠和名家、發明家，用智慧和雙手創造著豐富多彩的物質形態，有些工藝造物甚至成爲文化史、工藝史、科技史上里程碑式的標誌。

▌工藝著說

如果說能工巧匠是用雙手「書寫」創造著中國精彩的傳統工藝，那麼著書立說者則是用筆墨書寫記述工藝之事。然而，中國歷史上受「重農抑工商」思想觀念的影響，留傳於世的綜合或專業工藝著說並不多見。有關工藝思想的文獻記載最爲集中、最具代表的是先秦時期的《周易》、《周禮》以及諸子百家論說。

《周易》（圖 5-19）可謂概括中國傳統文化思想智慧的原典，其中「仰則觀象於天，俯則觀法於地」表明的正是工藝設計與造物的方法和路徑。

目前所見，我國年代最早的一部

圖 5-19　竹簡《周易》，山東省濟南市博物館藏（俄國慶／攝）

《周易》對於中國傳統文化的影響體現在方方面面，而「觀物取象」作爲貫穿於全書的一種思維形式，也同樣指導著傳統工藝創作的全過程：一件精美的藝術品並不是靠想像，而是通過觀察抽取事物中最具典型性的一面，以「象」的形式表現出來。

181

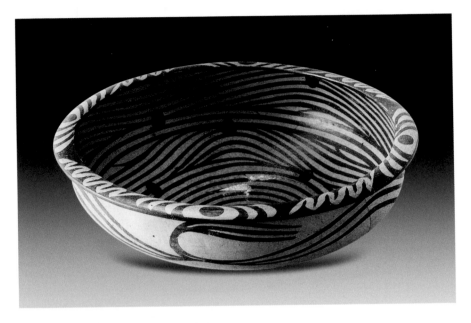

圖 5-20　馬家窯類型的同心圓水波紋彩陶盆

《考工記‧國有六職》中的「摶埴之工」，即以黏
土製陶的工種。「摶埴」又分為「陶人」和「旊人」。
「陶人」負責甗、盆、鬲、甑、庾的製作，「旊人」
則負責瓦器製作。

工藝著作是先秦時期的古籍《考工記》。它記述了當時六類三十個工種的百
工之事。因《周官》一書缺《冬官》篇，故將《考工記》補入，後因西漢劉歆
改《周官》為《周禮》，繼而有了流傳至今的《周禮‧冬官‧考工記》(圖 5-20)。
「國有六職」、「知者創物」以及「一器而工聚」等等，這些字句箴言，向世人
展示了這部書著的非凡價值。此書在當時世界上可謂絕無僅有，它不僅首
次對工藝種類作出劃分，對工藝制度進行總結，對工藝職業進行描述，重
要的是，它所記錄的「天有時，地有氣，材有美，工有巧，合此四者，然
後可以為良」的工藝思想，成為中國傳統工藝幾千年來所繼承遵守的原則
和標準。此後，清代戴震作了《考工記圖》，並載入《戴氏遺書》和《皇清經

解》，其圖與注直觀、生動、詳盡地彌補了這本先秦原著的缺憾。

北宋李誡（圖 5-21）組織編撰的建築巨作《營造法式》（圖 5-22），在兩浙工匠喻皓所著的《木經》基礎上編繪而成，於崇寧二年（西元 1103 年）首次刊行。全書共有三十四卷，其中總釋、總例二卷，制度十三卷，功限十卷，料例併工作等三卷，圖樣六卷，除了詳細記錄木結構建築以「材」為基本模數的設計製作方法外，還圖文並茂地歸納了當時的石雕、木雕、彩畫、磚瓦、琉璃等建築裝飾工藝。

元代的科學家兼設計家王禎所著

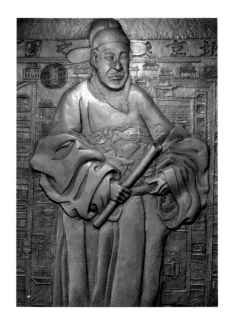

圖 5-21　中國古代建築家李誡（聶鳴／攝）

李誡，字明仲，鄭州管城縣人。其所編修的北宋官定建築設計、施工專著《營造法式》，是中國古代最完善的土木建築工程著作之一，真實反映了當時土木建築工程技術的水平。

圖 5-22　材分八等所適用的建築形式，宋代李誡《營造法式》（程建軍／攝）

中國以組群建築為重要特徵，建造要滿足禮制建築的主從關係，而材分模數必須適應這種特徵和關係，由此，李誡在《營造法式》的制度中專門規定了「材有八等，度屋之大小，因而用之」。

183

圖5-23　《蠶筐》，元代王禎《農書》

圖5-24　《治絲圖》，明代宋應星《天工開物》

的《農書》（圖5-23），大量描繪了用於生產生活的農業工具、器械設備，例如連機碓、連磨和大紡車所用的立式水輪、插秧拔秧的秧馬、織造用的織機等，其製作工藝以直觀的圖示和文題方式清晰地展現給讀者，令人讚歎當時的發明和工藝。

　　明代宋應星的《天工開物》（圖5-24），圖文並茂，詳細地記述了中國古代農業、手工業的生產技藝。全書分爲十八卷，其中「乃服（紡織）、彰施（染色）、陶埏、冶鑄、舟車、錘鍛、燔石、殺青（造紙）、五金、佳兵（兵器）、丹青、珠玉」篇章與工藝直接相關，這些貼近生產生活的各類工藝，反映出當時「貴五穀而賤金玉」的務實思想。

　　清代陳夢雷原編，蔣廷錫重編的《古今圖書集成》，是與《永樂大

典》、《四庫全書》並駕齊驅的中國古代三大資料淵藪。其中的《經濟彙編‧考工典》（圖 5-25）作爲重要的組成部分，共計十八冊，對「工巧、木工、土工、金工、石工、陶工、染工、漆工、織工、度量權衡、梁柱、窗牖」等記述周詳，包羅了更爲全面的傳統工藝門類，而且以圖作解，對考察傳統工藝全貌極具價值。

　　與以上綜合類古籍相較，專業著說在不同的行業其傳世情況也不同，

圖 5-25　古代筒車，《古今圖書集成‧考工典‧水車部》（曾舒叢／摹）

但總體欠奉。

　　例如明代黃成的《髹飾錄》，它是我國古代最重要也是現存最早的一部漆工藝著作。內容分乾、坤兩集，「乾」集述說漆工藝的原理、工具與方法，並解析了製作漆器過程中可能出現的弊病和禁忌；「坤」集總結了漆器的分類和裝飾手法，其表述採用較多的天文地理名詞，如講到工具時用「風吹」、「雪下」、「春媚」，講到材料時用「月照」、「水積」，顯出中國傳統語言文化之深妙（圖 5-26）。

　　從事刺繡工藝的女性居多，而歷來成書較少，清代丁佩的《繡譜》可謂經典。書中分述了擇地、選材、取樣、辨色、程工、論品六部五十三項內容，陳述了刺繡事的自然環境與藝人的創作心境，以及如何定繡稿、置繡材、

圖 5-26　《髹飾錄》書影，1927 年朱氏刊本（朱怡芳／攝）

《髹飾錄》是我國現存唯一的一部古代漆工專著。中國古代手工造物的思想精髓以及天人合一的哲學觀、尚古求精的審美觀和匠人敬業、敏求的職業精神等，在書中體現得淋漓盡致。

配色彩、施針法等實踐經驗，並且將「齊、光、直、勻、薄、順、密」等作爲刺繡技藝的評價標準（圖 5-27）。同樣具有重要意義的還有清末民初開辦繡校、傳授繡藝的沈壽，其口述的《雪宧繡譜》將她首創的「仿眞繡法」以及女紅心得全部記錄了下來。

其他專業領域的著述還有描繪家具几式的《燕几圖》（宋代），記錄織造的《蜀錦譜》（元代）、《蘇州織造局志》（清代），評說玉器的《玉紀》（清代），有關陶瓷的《陽羨名壺系》（明代）和清代的《景德鎭陶錄》、《陽羨名陶錄》、《陶說》、《窯器說》等，都各有特色，深具意義。

當然，還有一類著述，如明代文震亨的《長物志》、清代李漁的《閒情偶寄》（圖 5-28），多以文人的立場從文化哲思、藝術審美方面對傳統工藝述

圖 5-27　四川郫縣安靖蜀繡作品（黃金國／攝）

在這幅具有寫實風格的刺繡作品中，馬匹的毛色和革的光澤極其逼眞，隨風擺動更有身臨其境的感覺。

圖 5-28　梅花椿窗，清代李漁《閒情偶寄》

中國藝術強調情景交融、情由景發，而中國園
林藝術是以「畫」或「詩」的格調、境界進行設計
和建構的，借景以內合則恰好創建出一種如畫
之境。李漁從文人立場出發將此列為景園設計
和布造的工藝審美標準之一。

說、評介。其實這種評說的傳統早在先秦時期就已出現，到了唐代，詩人、
文學家也開始在文學作品中對工藝造物進行思想性的評介，例如柳宗元為
木匠楊潛所作的《梓人傳》、韓愈為泥瓦匠王承福所作的《圬人傳》，此外
還有著名文學家歐陽詹的《陶器銘》、魏式的《工先利器賦》以及著名詩人
白居易的《大巧若拙賦》、《雞距筆賦》等。

　　無論是傳說中的祖師聖人，還是現實中的能工巧匠，無論是關注工藝的思想家、文學家，還是評介工藝的文人、收藏家，他們爲後世所知曉乃至崇敬，他們是工藝的踐行者、思想的記錄者、文化的評論者。幾千年來，他們不過是採用各自的方式，要麼以豐富的實物、要麼以精湛的技藝、要麼以寶貴的文本形式承續著中國的傳統工藝。

參考文獻

[1] 劉勰。文心雕龍 [M]。北京：人民文學出版社，1958。

[2] 歐陽詢。藝文類聚 [M]。上海：上海古籍出版社，1995。

[3] 朱熹。四書章句集注：新編諸子集成 [M]。北京：中華書局，1983。

[4] 吳自牧。夢梁錄 [M]。西安：三秦出版社，2004。

[5] 陸游。老學庵筆記 [M]。西安：三秦出版社，2003。

[6] 宋應星。天工開物 [M]。揚州：廣陵書社，2009。

[7] 黃成，楊明，王世襄。髹飾錄 [M]。北京：中國人民大學出版社，2004。

[8] 陳夢雷。欽定古今圖書集成：經濟彙編考工典 [M]。武漢：華中科技大學出版社，2008。

[9] 沈壽，張謇。雪宧繡譜 [M]。重慶：重慶出版社，2010。

[10] 孫希旦，沈嘯寰。十三經清人注疏：禮記集解 [M]。北京：中華書局，1989。

[11] 孫詒讓。周禮正義 [M]。北京：中華書局，1987。

[12] 梁啓雄。荀子簡釋 [M]。北京：中華書局，1983。

[13] 劉武，沈嘯寰。莊子集解：莊子集解內篇補正 [M]。北京：中華書局，1987。

[14] 王弼，樓宇烈。老子道德經注校釋 [M]。北京：中華書局，2008。

[15] 顧頡剛，劉起釪。尙書校釋譯論 [M]。北京：中華書局，2005。

[16] 黎翔鳳，梁運華。管子校注 [M]。北京：中華書局，2004。

[17] 上海師範大學古籍整理研究所。國語 [Z]。上海：上海古籍出版社，1998。

[18] 霍達。穆斯林的葬禮 [M]。北京：北京十月文藝出版社，1988。

[19] 柳宗悅。工藝文化 [M]。徐藝乙譯。桂林：廣西師範大學出版社，2006。

國家圖書館出版品預行編目資料

神與物遊：中國傳統工藝／朱怡芳著. – 初版. --
　臺北市：風格司藝術創作坊，20015.01
　　面；　公分. --（中華文化輕鬆讀；02）
　　ISBN　978-986-6330-85-8（平裝）

1.工藝美術　2.藝術史　3.中國

541.26208　　　　　　　　　　　　103027938

神與物遊：中國傳統工藝

作　　者：朱怡芳

出　　版：風格司藝術創作坊

發 行 人：謝俊龍

責任編輯：苗龍

企劃編輯：范湘渝

地　　址：106　台北市大安區安居街 118 巷 17 號 1 樓
　　　　　TEL：886-2-8732-0530　　FAX：886-2-8732-0531
　　　　　E-mail: mrbhgh01@gmail.com

總 經 銷：紅螞蟻圖書有限公司

地　　址：114　台北市內湖區舊宗路二段 121 巷 19 號
　　　　　TEL：886-2-2795-3656　　FAX：886-2-2795-4100
　　　　　http://www.e-redant.com

初版一刷：2015 年 01 月

定　　價：280 元

※本書如有缺頁、破損、裝訂錯誤，請寄回更換※

ISBN：978-986-6330-85-8　　　　　　　　　　　Printed in Taiwan

Knowledge House　　Walnut Tree

Knowledge House　Walnut Tree